색을 불러낸 사람들

일러두기

· 본문 중에 언급된 도서명은 『 』논문명은 「 」작품과 칼럼은 〈 〉로 표기하였다.

· 작품은 원어명과 병기하였고, 확인되지 않을 경우 영어명을 병기하였다.

· 인물의 원어명은 인물이 맨 처음 등장할 때 1회 병기하였다.

· 인물의 한글 표기는 국립국어원 외래어표기법을 따랐으나, 관례로 굳어진 것도 존중하였다.

· 작품 설명은 작가 작품명 연도 재료 크기 소장 순으로 표기하였다.

색을 불러낸 사람들

2019년 7월 18일 초판 발행 · 2021년 6월 20일 2쇄 발행 · **지은이** 문은배 · **펴낸이** 안미르
주간 문지숙 · **아트디렉터** 안마노 · **편집** 박지선 · **디자인** 노성일 · **커뮤니케이션** 심윤서
영업관리 황아리 · **인쇄·제책** 천광인쇄사 · **종이** 아르떼 UW 230g/m², 아도니스러프 화이트 76g/m²
글꼴 Avenir LT, Minion Pro, SM3건출고딕, SM세명조

안그라픽스
주소 우 10881 경기도 파주시 회동길 125-15 · **전화** 031.955.7755 · **팩스** 031.955.7744
이메일 agbook@ag.co.kr · **웹사이트** www.agbook.co.kr · **등록번호** 제2-236(1975.7.7)

ISBN 978.89.7059.013.4 (03600)

색을 불러낸 사람들

플라톤에서
몬드리안까지

문은배 지음

안그라픽스

『색을 불러낸 사람들』을 이야기하며

우리는 '색채학Chromatics'이라는 학문을 접할 때 항상 틀에 박힌 듯한 과정과 변화 없는 내용으로 공부해왔다. 그것도 상당히 오랜 기간 지속되었다. 물론 그런 내용도 중요하지만 필자는 항상 부족하다는 느낌을 버릴 수 없었다. 규격화된 색채 분야에 가치와 다양성을 가져올 필요를 느꼈고, 단편적인 시선에서 벗어나 자유로운 영역의 색채를 이야기하고 싶었다. 이번에 출간하게 된 『색을 불러낸 사람들』은 새롭게 공부한 자료들을 토대로 색채를 좀 더 다양한 시각으로 접근해본 것이다.

우리가 늘 접했던 색채 연구자가 왜 이런 연구를 했으며 그의 인생과는 어떤 연관이 있는지 그리고 본격 색채학 책에 모두 담지 못한 과학적인 정보와 한국

의 색깔 이야기도 함께 수록해 내용이 풍부해지도록 노력했다.

색채 뒤에 묻혀 있는 위대한 연구자들의 진심어린 삶과 철학 그리고 진정한 색채의 세계에 살았던 예술가의 일대기를 접하면서 우리가 평소 알고 있던 것보다 훨씬 더 깊은 열정과 노력으로 색채를 연구했다는 사실도 발견했다. 더불어 과학과 예술은 서로 일맥상통하며 학문의 경계를 넘나들며 서로를 존경했다는 사실도 알게 되었다.

원고를 준비한 지 10년 정도의 시간이 지났고 다시 원고를 다듬고 정리하는 데 약 2년의 시간이 소요되었다. 특히 쉽게 이야기책으로 흐를 수 있는 부분을 정확한 사실과 역사적 기록을 함께하기 위해 몇 번이고 확인하는 과정에서 여러 자료에 많은 오류가 있음을 발견하기도 했다.

이 책을 통해 여러분이 색채에 좀 더 재미있게 접근하고, 색채라는 분야에 관심을 갖고 풍부한 지식을 얻을 수 있기를 바란다. 이 글들은 특정한 목적을 가졌다기보다는 색채를 만져 보는 느낌으로 독자와 함께 나누고자 쓴 것이다. 안그라픽스에서 또 한 권의 색채 책을 발간하게 되어 색채 연구자로서 감사드리며, 복잡하고 많은 원고를 모두 읽고 같이 고민해준 출판사 구성원 모두에게 감사를 드린다.

문은배

1

**과학에서
색을 불러낸
사람들**

2

**색에
의미를 부여한
사람들**

Platon. Socrates. Johann Wolfgang von Goethe. Michel Eugène Chevreul. Hermann Günther Grassmann. James Clerk Maxwell. Albert Henry Munsell. Friedrich Wilhelm Ostwald. Moon & Spencer. William Henry Perkin. Shinobu Ishihara. Thomas Young. Hermann von Helmholtz. Faber Birren.

1

**과학에서
색을 불러낸
사람들**

옛날 사람들은
색을 어떻게 생각했을까
__플라톤과 아리스토텔레스

플라톤Platon 은 소크라테스Socrates 의 제자이자 아리스토
텔레스Aristoteles 의 스승으로 서양문화의 토대를 형성한
너무도 유명한 철학자이다. 그의 이론은 매우 방대해
서 한두 줄로 다룰 수 없지만 그럼에도 딱 한 줄로 요약
하자면 '모든 것의 중심은 인간'이라고 생각했다는 것
이다. 인간이 세상의 중심이며 물질은 단순하게 존재
하는 것으로, 모든 주체는 '인간의 의식'이라고 생각했
다. 반면 아리스토텔레스는 인간이 의식하든 안 하든
물질은 물질 그 자체로 존재한다고 주장한 철학자이다.
인간과 물질로 첨예하게 대립한 위대한 두 사상가는
'색'을 보는 관점에서도 그 견해를 달리한다.

　　플라톤은 나이 예순이 넘었을 때 열일곱 살의 어
린 아리스토텔레스를 그의 제자로 받아들였다. 서양 철
학사에서 가장 중요한 두 사람은 이렇게 스승과 제자로
만났지만 둘은 툭하면 반대 의견을 내며 충돌했다고 한
다. 어쩌면 질투한 자들이 아리스토텔레스를 스승과 맞
붙은 놈이라고 떠들고 다녔을지도 모른다. 실제로 플라
톤이 죽고 난 다음에야 아리스토텔레스는 그의 아카데
미를 떠났다고 한다. 한 스승 밑에서 거의 20여 년 이상
을 공부한 제자는 요즘 세상에도 보기 드물다. 그런 걸
로 봐서 아리스토텔레스는 플라톤 사후에 자신의 철학
을 마무리했다고 보는 게 더 타당하지 싶다.

플라톤은 인간의 의식, 이데아에 대한 너무나 확고한 믿음 탓에 색도 이에 입각해서 규정했다. 물질은 단순하게 존재하는 것이고 사물을 보는 것 역시 인간의 의식이라서, 물체가 색을 가진 것이 아니라 눈에서 안광이 나가서 물체를 더듬어 그 결과 색을 느끼는 것이라고 주장한다. 색을 구분하는 것은 인간의 눈에서 나오는 더듬이라는 것이다.

지금으로서는 전혀 동의할 수 없는 허무맹랑한 이야기지만 당시에는 매우 그럴싸한 이론이었다. 인간이 색을 인식하는 뇌가 없다면 과연 색을 구분할 수 있을까? 눈이 색을 구분하는 것 또한 인간의 뇌가 관여하는 것 아닌가. 이런 측면에서 플라톤의 당시 '색깔더듬 이론'은 아무 의심 없이 사람들에게 타당한 진리로 받아들여졌다.

플라톤의 우주는 피타고라스Pythagoras of Samos의 우주론을 계승하고 있으며, 요하네스 케플러Johannes Kepler는 플라톤의 우주와 다면체에서 영감을 얻어 아래 그림과 같은 케플러 우주 모형을 만들었다.

그리고 플라톤은 색은 흰색과 검은색 두 개의 기본색이 있고, 눈 속의 광선이 그 어두움을 파헤치는 것이라고 주장했다. 나머지 복잡한 색깔은 빨강과 반짝임이라는 두 색을 섞어서 내는데 이것은 일반인이 이해하기 어려운 철학자의 영역이라고 했다. 색을 철학자의 영역이라고 하니 매우 심오하다.

플라톤의 주장에서 또 재미있는 것은 '눈물'에 대한 것이다. 눈물은 눈이 불에 가까이 가면 물과 불의 합성으로 생겨나고, 이것이 눈 속에서 모든 색을 만든다고 믿었다. 이렇게 만들어진 핏빛색을 'RED'라고 이름을 붙였고, 모든 색의 조합을 흰색과 검은색, 빨간색, 눈물의 반짝임에서 찾았다.

당시 학자들은 명성이 대단했던 플라톤의 이론을 의심 없이 받아들였고 거의 2천 년이 흐른 뒤 아이작 뉴턴Isaac Newton은 이 이론이 틀렸다는 것을 입증한다.

반면 플라톤의 제자인 아리스토텔레스는 플라톤의 비물체非物體적 색채관을 비판하면서 독자적인 입장을 취했다. 물체가 가진 그 자체의 고유한 색이 있다고 생각한 것이다.

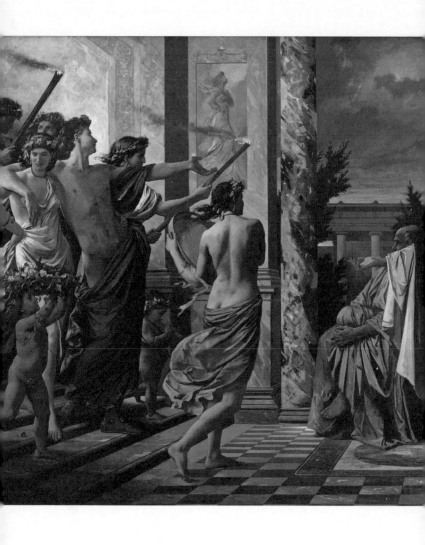

안젤름 포이어바흐. 〈향연Gastmahl des Plato〉. 1869.
유화. 295×598cm. 베를린 구舊 국립박물관.

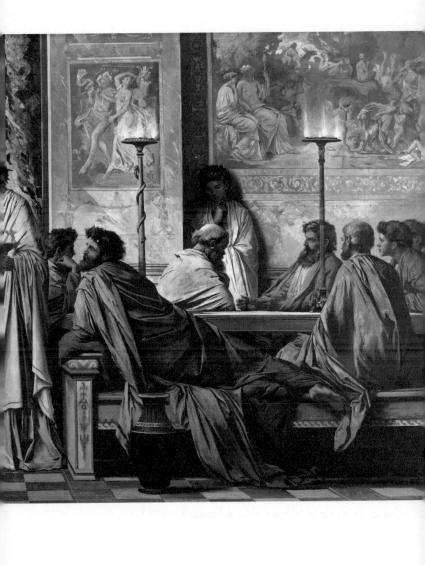

"눈에서 빛이 나가는 인간 중심이 아니라
빛의 조화가 색이다."

아리스토텔레스는 어느 날 대리석 사이를 거닐다가 한
가지 신기한 현상을 목격한다. 색이 없는 빛흰빛이 노란
유리와 파란 유리를 동시에 통과해서 대리석 벽에 비
치니 녹색으로 보였다. 그래서 녹색은 노랑과 파랑의
구성이라는 사실을 알고 '녹색의 정체는 노랑과 파랑
의 합성이다.'라는 결론을 내린다. 이후 그는 '태양 빛
은 흰빛인데 노랑을 통과하면 노랑이 되고 노랑이 다
시 파랑을 통과하면 녹색이 된다. 이것은 빛의 색은 변
하지 않는데 우리의 뇌가 그렇게 보는 것이다.'라는 생
각에 이른다.

이 대목에서 우리는 헷갈린다. 색이 변하지 않는
데 뇌가 그렇게 받아들이면, 플라톤처럼 인간의 눈이
인식한다는 쪽도 아니고 물질이 스스로 빛을 받아 고
유한 색을 지니고 있다는 쪽도 아니지 않은가.
사실 아리스토텔레스는 색에 관해 명확한 입장을 취한
것은 아닌 듯하다. 다만, 자신의 철학적 견해에 모든 학
문적 입장을 대입시키다보니 색에 관해서도 스승 플라
톤과 다른 견해를 보인 건 아닐까.

그러나 그는 우주의 모든 색이 하루 동안 흰빛과

검은빛 사이에서 색채 변화를 일으킨다고 생각하고 다음과 같은 이론을 정립한다.

> "원래 빛은 흰색이다. 낮의 흰빛에 노랑이 더해지고
> 점차 오렌지색으로 변한다. 그리고 빨간색이 된다.
> 해가 지면 저녁의 빨강은 남보라색이 되고
> 밤하늘로 바뀌면 어두운 파랑이 된다.
> 녹색 빛은 이들 중간 시점에 때때로 보인다."

아리스토텔레스는 녹색 빛이 저녁노을에서도 보인다고 했는데 현대의 사진 작품을 보면 녹색 빛 저녁노을 사진도 많이 있다. 빛에 대해 자세히 관찰한 결과 저녁노을에서도 녹색을 발견할 수 있었을 것이다.

아리스토텔레스는 색의 대비와 변화에 대해서도 상당히 해박한 지식을 보여준다. 보라색 실이 흰 바탕과 검은 바탕에서 각각 그 배경 차이 때문에 달리 보인다는 주장을 폈다. 촛불 아래에서의 옷 색깔과 햇빛 아래에서의 옷 색깔은 광원 때문에 다르게 보인다는 것이다. 이것은 현대 색채학에서 말하는 메타메리즘 Metamerism, 어떤 광원하에서는 두 가지 색이 거의 같아 보이나 다른 광원하에서는 다르게 보이는 현상을 정확하게 설명한 것이다. 색채 심리의 대비와 변화는 물론

빛의 영향으로 색채가 조절됨을 파악하고 있었다.

이는 19세기에 와서 프랑스 화학자 미셸 외젠 슈브릴Michel Eugène Chevreul의 실험으로 입증된다. 슈브릴은 염색공들이 늘 같은 색이 나오지 않는다고 불평하자 실험을 거듭하여 염료의 문제가 아니라 실과 실의 색 조화가 불러온 착시 현상임을 밝혀냈다. 과학적인 광원과 직조의 조화가 색을 달라 보이게 하는 것이다.

아리스토텔레스는 실험도 없이 오직 '생각'만으로 나름의 색채 이론을 정립한 철학자라고 할 수 있다. 이는 그의 철학 노선이 스승의 이론인 이데아를 완전히 배척하지도 못하고 자신의 독자적인 노선을 버리지도 못하면서 방황한 의외의 소득이지 않을까.

비록 사제지간이었지만 색에 대한 이들의 생각은 정반대였다. 플라톤은 '물질에 색 따위는 없고 오로지 인간이 스스로 색을 인식할 뿐이다'라고 한 반면, 아리스토텔레스는 '물질에 빛을 비추면 자기 색이 드러난다'는 상반된 주장을 했다.

개똥벌레, 책벌레 신화를 만들다

개똥벌레는 순우리말로 '반딧불이', 한자로는 '형화螢火'라고 하는데 중국의 고사성어 '형설지공螢雪之功'에서 나온 말이다. 기름 살 돈이 없어서 등불을 켜지 못하고 반딧불이의 빛으로 책을 읽고 벼슬에 성공했다는 신화에 가까운 고사성어. 안 보았으니 알 수 있나? 그렇다면 과연 반딧불이는 책을 읽을 만큼 환한 빛을 낼까? 결론만 말하자면 YES! 반딧불이는 내뿜는 빛의 90%가 가시광선으로 바뀌는 생물발광Bioluminescence에, 인간의 시감도 Visibility가 가장 높은 510-670nm의 연두색 영역을 가지고 있다. 이것은 과학적으로 '냉광'이라고 한다. 놀랍게도 가장 적은 에너지로 가장 적은 열을 발산해서 가장 밝은 빛을 내기 때문에 충분히 이론상으로는 형설지공이 가능한 것이다. 예나 지금이나 문제는 빛이 아니라 밤낮으로 책을 읽을 마음이 없는 사람일 것이다.

누가 맨 처음
무지개색을 알려줬는가
＿뉴턴

흔히 역사상 가장 유명한 세 개의 사과가 있다고 한다. 성경에 나오는 이브의 사과, 만유인력의 법칙을 발견한 뉴턴의 사과 그리고 근대 회화의 아버지라고 일컫는 폴 세잔Paul Cézanne의 사과.

이 가운데 뉴턴의 사과를 한입 베어 물어보자. 일반적으로 뉴턴이 사과나무 아래에서 쉬다가 떨어진 사과에 머리를 맞고 발견한 것이 '만유인력의 법칙'이라고 알려져 있다. 물론 사과 한 알에 얻어맞았다고 해서 지구 중력과 관련한 중대한 법칙이 깨달음을 얻듯 발견된 것은 아닐 것이다. 다만 뉴턴이 본의 아니게 학교를 떠나 고향에 내려가 2년 동안 혼자 연구하던 때에 있었던 일이라고 알려져 있다.

사실 색에 대한 궁금증이 많은 사람이 뉴턴을 떠올릴 때 먼저 주목할 점은 이 유명한 사과보다는 '빛'에 대한 연구이다. 뉴턴이 빛에 대한 연구 결과로 색상환을 내놓았고 나중에 프리드리히 오스트발트Friedrich Wilhelm Ostwald, 앨버트 먼셀Albert Henry Munsell 등이 색 입체 모델을 추가해 오늘날 우리가 보는 다양한 컬러 어피어런스 모델이 나왔기 때문이다.

빛이 우리에게 미치는 영향을 연구하는 분야를 '광학'이라고 하는데 1665-1666년까지 2년 동안 광학 분야에서는 매우 중요한 연구가 탄생한다. 이 시기는

뉴턴이 고향에 내려가서 사과에 머리를 얻어맞던 그 시기이다. 과연 무슨 일이 있었길래?

뉴턴은 영국 케임브리지대학에서 장학금까지 받고 다닐 정도로 수재였는데 졸업할 즈음에 런던에 흑사병이 대대적으로 돌면서 휴교령이 내린다. 할 수 없이 고향에 내려가 혼자 연구에 몰두하다가 1667년에 다시 학교로 돌아온다. 그 공백기가 1665-1666년이다. 이 시간 동안 뉴턴은 홀로 프리즘Prism을 이용해서 빛과 색의 원리, 물체의 원운동, 미적분의 기초 등을 연구해낸다. 그의 연구에서 가장 큰 부분을 차지하고 있고, 광학의 큰 업적이 된 기초가 대부분 이 시기에 탄생했다.

뉴턴은 학교에 돌아와서도 몇 년 동안 '빛 연구'에 몰두했다. 빛의 성분과 정체를 밝히고자 직접 프리즘을 만들어 어두운 골방에서 작은 창문을 통해 들어오는 빛을 프리즘에 비추는 실험을 한다. 그리고 마침내 엄청난 발견을 한다.

그 첫 번째 성과는 프리즘을 이용해서 처음으로 분광分光한 것이다. 분광이란 태양빛, 촛불, 형광등 같은 광원을 빨강, 파랑 등의 단색광單色光으로 쪼개는 것이다. 태양의 흰빛은 여러 가지 색이 섞여 한 가지로 보일 뿐이지 프리즘을 통과하면 빨강, 주황, 노랑, 초

록, 파랑, 남색, 보라가 순서대로 보인다. 분광에 성공하면서 태양 아래 모든 사물이 제각기 다른 색으로 빛나는 까닭을 처음 알아낸 역사적 순간이었다.

그다음 그 빛을 하나하나 다시 프리즘을 통해 통과시켜보았다. 프리즘을 한 번 통과한 빛은 다시 나누어지진 않았고, 나누어진 빛을 돋보기로 통과시키면 흰빛으로 다시 합쳐지는 것까지 알아냈다.

뉴턴은 깊은 생각에 빠진다. 도대체 태양광은 원래 몇 개의 색을 갖고 있나? 여섯 개? 아니면 일곱 개? 보라색과 청색 사이에 뚜렷하지 않지만 색이 하나 더 있어 보인 것이다. 고민에 빠진 그는 음악의 7음계에서 단서를 얻어 색을 구성한다. 그래서 추가된 색이 남색이다. 음악의 음계처럼 일곱 개를 원색으로 정했다.

뉴턴이 1671년 1월 런던 왕립학회에 보낸 편지에서 발견된 프리즘 실험의 스케치. 햇빛 S가 프리즘 A에 의해 분광되고, BC 사이의 구멍 X를 지나면 단색광으로 나뉘고, DE 사이의 구멍 Y를 통과한 단색광은 프리즘 F에 의해서 다시 분광되지 않는다.

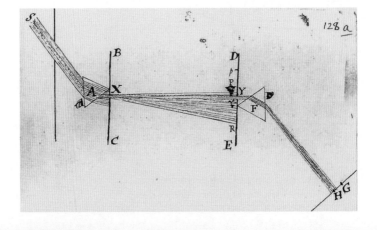

빨강Red, 주황Orange, 노랑Yellow, 초록Green, 파랑Blue, 남색 Indigo, 보라Violet 순서이고, 시작인 자주색을 D로 하여 한 바퀴를 다 돌면 D에서 D까지 한 옥타브가 완성된다. 이 분야에서 계속 발전된 것이 색채 음악Color Music인데, 요즘 모바일 콘텐츠에서 많이 활성화되어 있다.

이를 계기로 뉴턴은 색상환을 만들어낸다. 뉴턴의 실험 전까지 사람들은 빨강이나 노랑 같은 색깔은 태양광이 '변형'되어 만들어진다고 믿었다. 그런데 사실은 그게 아니라 '백색광'은 여러 색의 빛이 합쳐진 것임을 알게 된 것이다. 우리가 현재 사용하는 색상환은 뉴턴이 창조한 발명품에 기초한다.

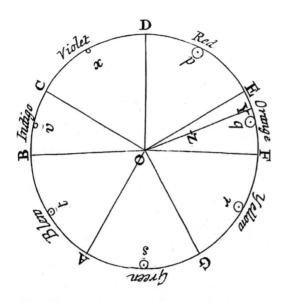

원주는 현대의 색상환과 다르게 무지개색으로 배열되어 있다.
Violet 과 Red 사이의 D는 자주색으로, 뉴턴이 태양광에 없는
색을 만들어 원형으로 연결시킨 것이다.

뉴턴은 이에 그치지 않고 프리즘에서 얻은 결과를 가지고 반사 망원경을 동시에 개발해서 천체를 관측하는 기술까지 개발한다. 프리즘을 통한 흰빛에 품은 의문이 색채를 예술로 발전시킨 색상환을 가져다주었고, 다시 반사 망원경까지 만들어주었다.

이 망원경은 천체 관측에 크게 공헌했다. 뉴턴은 이 공적으로 1672년 서른 살의 매우 젊은 나이에 런던 왕립학회The Royal Society of London for the Improvement of Natural Knowledge 회원으로 추천된다. 그리고 그 해에 『빛과 색의 신이론新理論』이라는 연구서를 협회에 제출한다. 그 연구서에는 백색광이 7색의 복합이라는 것과 단색이 존재한다는 사실, 생리적 색과 물리적 색의 구별, 색과 굴절률과의 연관관계 등이 피력되었다.

뉴턴은 1675년에는 박막薄膜의 간섭 현상인 '뉴턴의 원무늬Newton's Ring'를 발견했으며 빛의 성질에 관한 연구로 광학 발전에 크게 기여했고, 같은 해 『광학Opticks』을 저술하였다.

만약 뉴턴이 살아 있다면 아인슈타인Albert Einstein에게 무슨 말을 했을까? 뉴턴이 1687년에 출판한 첫 번째 책 『프린키피아Principia』에서 제시한 중력이론은 아인슈타인의 일반상대성이론에 의해 잘못된 이론으로 판명되었다. 그러나 『광학』에서 '빛은 입자'라는 주

장은 '빛은 파동'이라고 주장하는 사람들에 의해 제대로 인정받기 어려웠으나 아인슈타인이 광전 효과를 설명하는 데 성공함으로써 제대로 인정받게 되었다.

　　그는 학자로서 영국 최고의 영예를 누렸음에도 일생동안 결혼하지 않고 근검절약하며 살았다고 한다. 죽은 뒤에는 웨스트민스터사원에 안장되고 기념비가 세워졌다.

착시의 유혹

가끔 똑같은 물체가 주변 물체와의 관계 때문에 작게 보이거나 크게 보이기도 하고, 전혀 다른 색으로 보일 때가 있다. 이런 착시 현상은 모두 눈의 생리적 작용과 뇌의 판단 때문에 생겨난다. 헤링의 착시는 자꾸 보면 직선이 휘어 보인다.

그림자 착시, 경계선 착시 등 여러 종류가 있지만 그중에서 경계선 착시는 색들이 서로에게 영향을 미쳐서 경계 부분이 더욱 차이 나 보이는 현상이다. 이때 두 색의 경계 부분은 어른거리는 잔상으로 색 차이가 더욱 커 보이는데 이것을 '마하 밴드Mach Band'라고 부른다.

경험과 추측만으로
보색을 알아낸 천재
__괴테

세계적인 문학가로 잘 알려진 괴테Johann Wolfgang von Goethe 는 독일 고전주의의 대표 주자이며 자연 연구가이고, 바이마르공국☖國의 재상으로 활약했다. 특히『젊은 베르테르의 슬픔Die Leiden des jungen Werthers』『파우스트Faust』같은 작품은 마치 괴테의 또다른 이름처럼 우리에게 매우 친숙한 명작이다.

문학가로 이름을 날린 괴테는 색채 연구가로서도 많은 업적을 남겼다. 색채 가운데에서도 '색채 심리'라는 아주 어려운 분야의 대가였는데 보색 관계에 대한 연구가 뛰어났다. 그가 맨 처음 주장한 빨강은 정열과 흥분, 파랑은 차분함과 수축에 대응한다는 색채 심리 이론은 오늘날에도 보편적으로 사용하는 개념이다. 빨간색은 주로 로맨스 담당, 파란색은 주로 비즈니스 담당이 된 건 색채 심리에서 중요하게 다루는 보색 심리를 연구한 괴테 덕분이다.

괴테의 주장에 따르면 원색에는 빨강, 노랑, 파랑의 삼원색이 존재하고 이들은 초록, 보라, 주황이라는 보색과 항상 짝을 이뤄 존재한다. 이 이론은 1810년 당시 실험 장비나 과학적인 분석도구가 없던 상황에 경험과 추측만으로 설정한 것이다.

무려 65년 후에 에발트 헤링Karl Ewald Konstantin Hering 이라는 색채 과학자가 한층 더 진보된 과학 도구를 사

용하여 비슷한 이론을 발표했고, 정확하게 보색 심리 이론이 정립된 것은 1980년대에 들어와서이다.

영국을 대표하는 과학자 뉴턴과 독일을 대표하는 문학가 괴테가 이 대목에서 교집합을 이룬다. 이 둘은 색채와 빛을 오랫동안 연구했다는 공통점을 가진다.

괴테는 뉴턴처럼 프리즘을 이용해서 빛을 연구하다가 백색광의 테두리에 검정 테두리가 나타나는 것을 발견하였고, 뉴턴이 검정 테두리를 무시했다는 허점을 발견한다. 그러고는 인간의 '눈'이 가진 색채의 기능에 주목한다. 괴테는 특히 눈 속에 어떤 물질이 있는데 이것들이 신경에서 반대색으로 작용한다는 현대적 의미의 색채 의학적 견해를 내놓았으나 당시에는 입증하지 못했다.

뉴턴이 물리학적으로 빛을 규명하면서 인간의 감각에 대해서는 그 존재감을 전혀 인정하지 않은 데 비해, 괴테는 '눈'이 '빛'에 관여하는 감각이 있음을 주장했다는 데서 분명한 차이를 알 수 있다. 뉴턴이 빛의 7원색을 주장한 반면 괴테는 삼원색인 빨강, 노랑, 파랑에 대비되는 초록, 보라, 주황이 심리적으로 보색으로 갖춰져 6원색이 된다고 주장했다.

사실 과학자들이 보면 뉴턴의 이론이 더 합리적이지, 괴테의 경험과 추측을 통한 심리 보색은 그리 환

영할 만한 이론은 아니었다. 하지만 화가들은 이론에
는 전혀 연연하지 않고 그러한 심리가 반영된 색상환
이 새롭고 신선한, 시도할 만한 가치가 있는 것으로 여
긴 듯하다. 괴테의 색채 심리 이론은 화가나 물감을 섞
는 사람들 사이에서만 은밀하게 전해내려 왔다.

> 저녁 무렵 내가 숙소에 들어갔을 때, 잘생기고
> 밝은 그리고 예쁜 검은 머리칼에 스칼렛 옷을 입은
> 소녀가 방으로 들어 왔다. 나는 반쯤 그림자를
> 드리운 채 내 앞에 서 있는 그 소녀를 주의 깊게
> 바라보았다. 그리고 그녀가 돌아서 갔을 때
> 나는 내 앞에 있는 흰 벽을 보게 되었다. 그때 나는
> 검은 기미가 있는 얼굴과 완전한 형태의 아름다운
> 바다색 옷을 보았다.

괴테의 『색채론Zur Farbenlehre』 가운데 한 대목인데, 심리
적 보색과 잔상 현상을 기록하고 있다. 괴테는 여행 중
에 어느 여관에 들어갔는데, 그곳에서 한 소녀를 뚫어
지게 쳐다본다. 그 소녀가 사라진 뒤 소녀 뒤의 벽을
보았더니 소녀가 입었던 옷과는 반대되는 바다색의
옷과 소녀의 얼굴이 그 흰 벽에 나타나더라는. 이런 경
험이 축적되어 괴테는 심리 보색을 규명할 수 있었다.

빛과 그림자, 색채 현상 등에 관심을 보이던 괴테가 체계적인 연구에 돌입하게 된 동기는 첫 번째 이탈리아 여행 때문이었다. 괴테의 『이탈리아 기행Italienische Reise』에 잘 드러나 있는데 이탈리아의 예술 작품과 예술가들을 접한 그는 채색법에 흥미를 느꼈다.

여행에서 돌아온 괴테는 색채 연구에 본격적으로 매달리면서 프리즘을 자주 들여다본다. 괴테가 프리즘을 통해 백색광에서 검정 테두리를 발견한 그 순간은 어쩌면 뉴턴이 프리즘을 통해 분광을 해낸 그 순간보다 회화사에서 더 의미 있지 않을까. 그가 결정적으로 회화에 기여한 것은 색채를 광학으로만 접근한 것이 아니라 색채가 불러일으키는 효과까지 생각해야 한다고 발상의 전환을 한 점일 것이다.

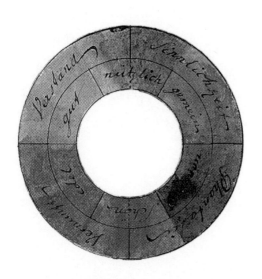

괴테의 색상환. 대략 1790년과 1810년 사이 20년에 걸친
연구인 『색채론』은 1810년 5월 18일에 완성되었다.

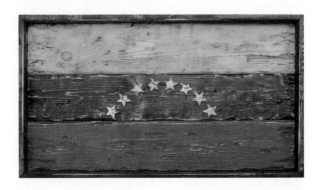

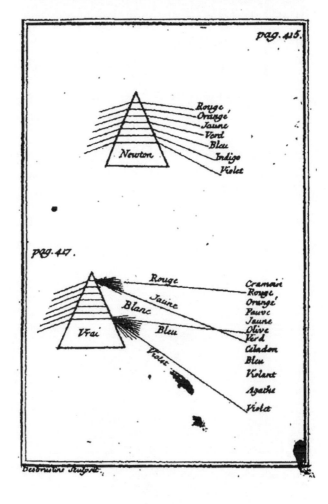

(위) 괴테가 디자인한 베네수엘라 국기의 목판.

(아래) 뉴턴의 프리즘을 괴테가 수정하여 단순한
굴절이 아닌 복합굴절이라고 설명한 그림.

그의 색채 심리 이론은 이후 필리프 오토 룽게Philipp Otto Runge, 윌리엄 터너Joseph Mallord William Turner, 바실리 칸딘스키Wassily Kandinsky가 그림을 그리는 데 직접 영향을 미친다. 뿐만 아니라 괴테는 1785년 겨울 라틴아메리카의 그랑 콜롬비아Gran Colombia, 콜롬비아왕국의 국기를 자신의 색상환 기본색인 빨강, 노랑, 파랑을 사용하여 직접 디자인한다. 이후 베네수엘라, 에콰도르 국기 또한 괴테의 보색 색상환을 사용해서 제작했고, 유럽의 국기 역시 괴테의 심리보색에서 나온 상징색을 사용했다.

색이 빛과 관련된 사실을 과학적으로 가르쳐 준 인물은 뉴턴이 분명하다. 그러나 재미있는 것은 '색채의 마술'인 회화에 결정적 영향을 끼친 이는 뉴턴이 아니라 괴테가 분명하다는 점이다. 괴테? 그렇다. 우리가 아는 대문호 괴테.

인간의 눈과 디지털 색채의 세계

괴테는 '인간은 정보의 80%를 시각에 의존하고 그중 거의 대부분이 색채'라고 했다. 인간은 눈 속에 있는 LMS 세 가지 추상체로 빨강, 초록, 파랑 세 가지 색을 감지한다. 아무리 복잡한 색도 인간은 세 가지의 추상체로 1차 인지한 다음 뇌에 전달되는 과정에서 색을 혼합해서 정보를 받아들인다. 흔히 XYZ로 기록되는 삼자극 색공간은 이를 기반으로 한다. 현재 유통되는 모든 디지털 관련 도구는 모두 이 XYZ 색표계에 의존하여 개발된 것이다. 즉 인간의 눈이 파악할 수 있는 색영역 내에서 디지털 매체도 기록될 수 있다. 오랫동안 별다른 발전이 없다가 sRGB, AdobeRGB 등으로 영역이 넓어지고, CIE CAM 2000, YCC 프로파일 등 컴퓨터 그래픽 카드와 모니터를 발전시키는 중대한 기준으로 자리잡고 있다.

색채 과학의 문을 연
위대한 프랑스인
_슈브뢸

1886년 파리에선 인상주의자들의 마지막 단체전이 열리고 있었다. 그런데 어쩐 일인지 인상주의의 대표 주자였던 카미유 피사로Camille Pissarro는 인상주의자들의 전시장을 벗어나 낯선 젊은 작가들의 그림과 함께 다른 방에 자신의 그림을 걸었다.

피사로는 자신이 최근 주목하고 있는 젊은 두 화가를 인상주의 전시회에 초대하고 싶었다. 하지만 쟁쟁한 다른 멤버들의 반대에 부딪히게 되었고. 피사로는 기어코 자신의 아들 뤼시앵Lucien Pissarro과 함께 무명의 젊은 화가인 조르주 쇠라Georges Pierre Seurat와 폴 시냐크Paul Signac를 전시에 초대했다. 분란을 일으킨 탓에 피사로 일행의 작품은 별도로 마련된 방에 전시될 수밖에 없었던 것이다.

그러나 이 전시의 최대 반전은 바로 쇠라와 그의 대작 〈그랑드 자트섬의 일요일 오후Un Dimanche Après-Midi à l'Île de la Grande Jatte〉였다. 모든 스포트라이트가 쇠라의 작품에게 향했고 그날 전시의 주인공은 더 이상 인상주의자들이 아니었다.

비평가 펠릭스 페네옹Félix Fénéon은 쇠라의 혁신적인 기법에 감탄하며 이를 '신인상주의Néo-Impressionnisme'라고 명명했다. 프랑스 화단에 인상주의의 개혁을 넘어 색채 예술의 시대가 다가오고 있었다.

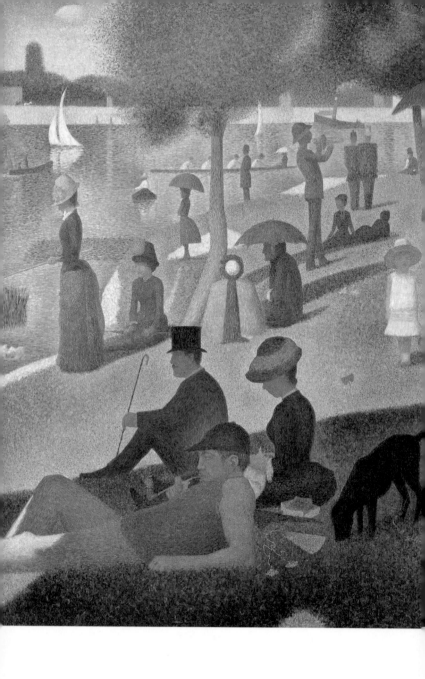

조르주 쇠라. 〈그랑드 자트섬의 일요일 오후〉.
1884-1886. 유화. 208×308cm. 시카고미술관.

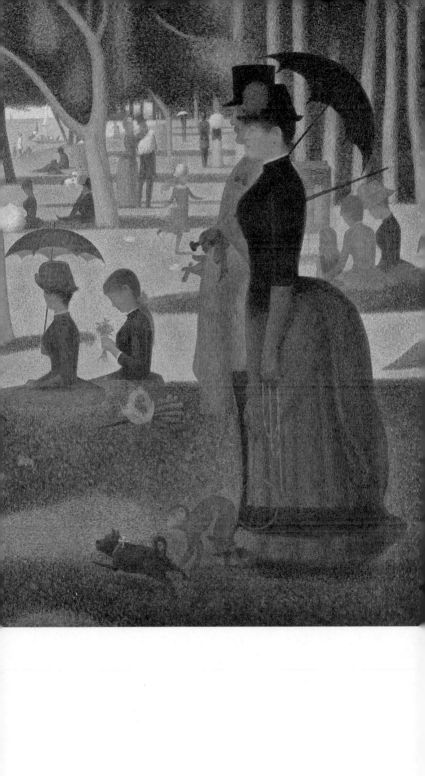

전시장 한쪽 벽을 가득 채운 쇠라의 〈그랑드 자트섬의 일요일 오후〉는 미세한 색채점들이 꿈틀거리는 그야말로 새로운 기법으로, 모두의 시선을 강렬하게 끌어당겼다. 팔레트에서 물감을 섞지 않고 붓 끝에 원색의 물감을 그대로 묻혀 캔버스에 콕콕 찍어서 표현하는 점묘법을 처음 선보인 것이다. 신기하게도 연두색과 초록색 점으로 표현된 풀밭에 간간히 찍힌 자주색 점은 망막에서 혼합을 일으켜 색채 대비 효과로 풀밭을 더욱 선명하게 보이도록 했다.

페네옹은 이 그림을 한 올 한 올 직조된 '양탄자'에 비유하며 감탄했다. 쇠라는 이렇게 말한다.

"미술은 이제 보다 체계적이고 과학적이어야 합니다. 일정한 법칙을 통해 조화를 이루는 것이 참된 예술의 목표이지 않을까요?"

쇠라가 이런 색채 대비 효과를 구현할 수 있었던 것은 미셸 외젠 슈브뢸의 연구 덕분이었다.

슈브뢸은 1880년경부터 프랑스 국립 태피스트리 제작소에서 화학자로 근무하고 있었다. 당시 보색과 반사작용에 대한 논문 「색채 대비의 법칙De la Loi du Contraste Simultané des Couleurs」을 발표했는데, 쇠라는 이 논문의 영향을 받아 색을 과학적으로 접근하기 시작했다.

17세기에서 19세기까지 약 200여 년 동안 유럽

미술계를 쥐고 흔들었던 프랑스 살롱 문화는 끊임없이 화풍을 탄생, 발전, 소멸시켰다. 살롱에 출품하고 상을 받으면 화상들이 줄을 서서 비싼 가격에 그림을 사갔고 주목을 받으며 승승장구했다. 많을 때는 5천 점이 넘는 그림들이 출품되는데 주목받지 못한 화가는 화상도 스폰서도 그룹도 만나지 못한 채 낙오자가 되었다. 하나의 화풍이 휩쓸고 지나가면 새로운 화풍이 탄생하고 유행처럼 번져가는 식이었는데 마침 인상주의가 막을 내릴 무렵이었다. 그때 점 찍는 혼색을 선보인 쇠라의 등장이 얼마나 반가웠겠는가.

　　쇠라와 시냐크 등이 주축이 된 신인상주의 화가들에게 슈브뢸의 색채 연구는 엄청나게 큰 영향을 끼

빨강 노랑 파랑 색상 모델을 바탕으로 한 1855년 슈브뢸의 '채색도Chromatic diagram'로 1859년에 벤자민 실리만Bejamin Silliman이 재인쇄했다.

쳤다. 하나의 색이 다른 색에 영향을 끼쳐 색조에 변화를 일으킨다는 사실은 색으로 모든 것을 표현하는 화가에게는 표현의 다양한 가능성을 열어준 것이나 마찬가지였다. 두 색이 보색이면 서로 밝게 해주는 반면 인접한 색들이 계열색이면 서로를 어둡게 만든다는 슈브뢸의 연구는 신인상주의 화가들이 색채 시대를 열도록 이론적 바탕을 깔아주었다.

슈브뢸의 색채 연구는 하루 아침에 이루어진 것이 아니다. 프랑스 앙제Angers에서 태어나 비교적 어린 나이인 열일곱 살 때부터 천연색소를 연구하기 시작하였고, 1824년에는 유명한 고블랭 염직 공장의 염색 주임이 되어 염료와 색채 대조법을 연구하였다. 그의 연구 덕분에 그림이 평면적 형태 묘사에서 벗어나 색채와 과학이라는 시대를 맞이할 수 있었던 것이다.

이런 공로로 그는 1826년에는 프랑스과학협회 회원이 되고, 런던 왕립학회 회원도 된다. 1829년 외국인으로서는 처음 스웨덴 왕립아카데미의 회원이 되고 1857년 런던 왕립학회에서 주는 코플리 메달Copley Medal을 수여받는 영광까지 누린다. 그의 장례식은 국장으로 치러졌으며, 프랑스 에펠탑에 기록된 위대한 프랑스인 47인에 선정되었으니 그의 영향력은 유럽 주요 국가에 예술과 과학 전 분야에 두루 걸쳐 있는 셈이다.

피부색의 비밀 멜라닌

사람의 피부색이 저마다 차이가 나는 것은 우리 피부를 구성하고 있는 세포 중 하나인 멜라닌 세포Melanocyte 때문이다. 이 멜라닌 세포는 티로시나제Tyrosinase, TRP1, TRP2 등 세 가지 효소의 영향을 받아 멜라닌이라는 어두운 색을 띤 물질을 만들어낸다. 햇빛 속에 포함된 자외선은 세포에 해롭기 때문에, 자외선이 피부에 닿게 되면 우리 몸은 자체 보호막을 가동한다. 멜라닌 세포가 멜라닌을 많이 만들어 주변 피부 세포에 고루 나누어 주는 것이다. 같은 양의 자외선을 쬐었을 때, 피부가 검은 사람보다 흰 사람에게서 피부암 발생 비율이 월등히 높게 나타나는 것은 멜라닌이 지닌 세포 보호 효과 때문이다. 사람에게 있는 짙은 색, 즉 머리카락, 피부, 눈동자 등 모든 것에 멜라닌이 있다. 그리고 그 멜라닌의 양에 따라 색이 결정된다. 아프리카인이나 적도 부근의 사람들이 검은 피부를 갖는 것은 오랜 세월을 통하여 지역의 자외선 양에 맞도록 적응된 결과의 산물이다.

색과 빛을 구분하다
＿그라스만

우리는 어렸을 적 미술 시간에 물감의 삼원색은 빨강, 노랑, 파랑이고 이 세 가지 색을 다 섞으면 검정이 된다고 배웠다. 그러나 빨강, 노랑, 파랑을 섞으면 절대 검정이 되지 않는다. 섞을수록 어두워지지도 않는다. 물감이 섞일수록 어두워진다면 검정에 흰색을 섞으면 더 어두운 검정이 만들어져야 하지 않겠는가. 그런데 회색이 나온다. 물감은 섞을수록 중간색이 나오는 중간혼색의 원리를 가지고 있기 때문이다. 두 가지 색의 물감을 섞으면 절대로 그 두 가지보다 어두운 색이 나올 수가 없는데, 정말 말도 안 되는 이론으로 색을 배운 것이다.

빛은 이와는 또 다른 성질을 가지고 있다. 빛은 더할수록 밝아진다. 가장 쉬운 예가 전등이다. 집에서 전기세를 아낀다고 전등을 하나만 끼워놓는 경우가 있는데, 전구가 한 개일 때보다 두 개일 때 훨씬 더 밝다. 또한 초록빛과 빨간빛이 섞이면 옐로Yellow 빛이 되고, 초록빛과 파란빛이 섞이면 시안Cyan 빛이 되고 빨간빛과 파란빛이 섞이면 마젠타Magenta 빛이 된다. 섞일수록 밝은 빛을 띤다. 그 어떤 색의 빛이든 모두 섞으면 흰빛이 된다. 왜 그럴까? 이 원리를 밝혀낸 사람이 헤르만 귄터 그라스만Hermann Günther Grassmann 이다.

그라스만? 그라스만의 법칙? 어디서 많이 들어본

듯한데 사실 일반인들에게 익숙한 법칙은 아니다. 가장 유명한 '그라스만의 법칙'은 언어학에서 등장한다. 그것도 인도유럽어에 나타나는 조음助音 현상이라서 유럽에서는 굉장히 유명하지만 우리에게는 낯선 이론이다. 하지만 수학에서 그가 남긴 업적은 기하학에 '그라스만 대수'라는 이름으로 등장하며 매우 중요하다는 평가를 받는다. 수학자 아버지 밑에서 자라 수학 연구에 몰두했지만 그가 생전에 발표한 수학 이론은 큰 빛을 보지 못했다. 자신의 수학 연구에 실망한 그라스만은 여러 가지 학문에 심취했고, 언어학에서만 그 성과를 인정받은 채 세상을 떠난다.

우리 눈에는 추상체와 간상체라는 시세포가 존재한다. 그중 낮에 주로 색을 구별하는 활동을 하는 추상체는 빨강(R), 초록(G), 파랑(B)의 세 가지 색을 구분하는 역할을 한다. 망막 속에 존재하는 추상체 세포에 걸리는 자극의 강도가 달라지면 우리는 색을 다르게 받아들여야 한다. 하지만 실체 빛의 스펙트럼이 다르다 하여도 rgb 자극이 동일하게 RGB에 결합하면 같

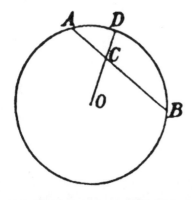

그라스만의 법칙을 적용하는 색상환 원형.
삼원색 R, G, B의 대수 A, D, B의 비율을
연결하면 색 C가 된다. 이때 O는 원주의
중심이 된다.

은 색으로 느낀다는 것이다. 예를 들어 빨강과 초록광을 같은 강도로 혼합하면 양쪽의 빛을 함유한 노란색광이 된다. 색에서 그라스만 법칙의 핵심은 '색 I는 각각 R, G, B의 합으로 이루어진다'는 것이다.

$$I \equiv rR + gG + bB$$

색 I는 빛의 원색 R, G, B의 혼합 양에 따라 결정된다는 그라스만의 법칙

그라스만은 이를 실험을 통해 입증했다. 세 가지 빛의 색으로 흰색을 만들고 빨강, 초록, 파랑 색의 양을 조절하여 검정부터 꽃의 색, 새들의 색, 옷의 색 등 우리가 보는 모든 색을 재현해 보였다.

그때서야 사람들은 세상의 여러 색이 물감이 아니라 빛의 색이란 것을 알게 되었고 이 세 가지 색을 이용하여 색채의 표준을 만들고 조명등, 컬러 필름, 컬러 모니터 등을 만들 수 있는 기준을 갖게 되었다.

우리가 알고 있는 색채의 속성 중 '색상' '명도' '채도'의 개념이 있는데 이것 역시 그라스만이 처음 제안한 것이다. 그라스만은 사람들이 두 개의 색을 놓고 막연하게 다르다고 이야기 하는 것을 보고 '과연 사람들은 무엇이 다르게 보일 때 색이 다르다고 할까?'라는 근본적인 의문을 품는다. 그리고 사람들을 모아놓

고 색을 보여주면서 무엇이 다른가를 계속 물었다. 그들의 의견을 다 모아보니 색상, 즉 빨강이나 파랑 등으로 정의되는 속성이 다를 때, 어둡고 밝은 색으로 느낄 때, 그리고 탁하고 선명한 차이를 보일 때 색이 다르다고 말하는 것을 알았다.

그래서 그라스만은 사람들끼리 서로 색을 쉽게 이야기하고 전달할 수 있도록 세 가지 조건으로 표현하자고 제안한다. "이제 색이 다르다면 무엇이 다른지 세 가지 속성에 따라 표현합시다. 색상, 명도, 채도의 차이로 말하면 모든 색을 표현할 수 있습니다."라고.

이 세 가지 속성에 관한 이론은 후에 세계적인 모든 색채 체계의 기준이 되었다. 특히 미국의 미술교사였던 먼셀은 이 그라스만의 이론을 근거로 삼속성을 이용한 색채 체계를 구상하고 색입체를 발명한다.

그라스만은 수학자 유스투스 귄터 그라스만Justus Günter Grassmann의 열두 자녀 가운데 셋째로 태어나 수학에 업적을 남겼고, 그도 열한 명의 자녀를 낳았는데 그중 헤르만 에른스트 그라스만Hermann Ernst Grassmann이 지센대학교의 수학교수가 되면서 3대째 수학자 집안을 이룬다. 수학자 가운데 유독 색채학에 업적을 남긴 사람들이 많은 것은 빛을 규명하는 작업에 수학적 지식이 많이 필요했기 때문일 것이다.

수와 우주를
맨 처음 색으로 표현한
피타고라스

만물의 이치를 숫자로 따진 피타고라스는 수와 우주를
맨 처음 색으로 표현한 인물이다. 10을 완전한 수, 신성
한 수로 간주하고 여기에 모든 것을 대입시킨다. 천체를
항성구恒星球와 토성, 목성, 화성, 수성, 금성, 태양, 달, 지
구, 대지구對地球 등 열 개로 보고 그것에 각각 상징색을
부여했다. 그리고 이 천체들이 우주의 중심 불 주위를 빙
글빙글 돌면서 빛을 받고 있다고 생각했다. 흔히 알다시
피 천동설이 지배적인 시기를 거쳐 16세기에야 코페르
니쿠스Nicolaus Copernicus에 의해 지동설이 증명되지 않았
는가. 그보다 훨씬 앞선 2000년 전 피타고라스는 이미
지구가 움직인다고 생각했다. 조금 다른 점은 태양이 빛
나는 게 아니라 중심 불이 따로 있고, 중심 불을 태양이
반사해 지구에 빛과 열을 전하며 달은 태양의 빛을 받아
서 빛난다고 주장했다는 점이다.

천재 물리학자
컬러 사진에 도전하다
__ 맥스웰

제임스 맥스웰James Clerk Maxwell은 '영국 BBC 선정 세계 100대 과학자'에 뉴턴, 아인슈타인에 이어 세 번째로 이름을 올린 천재 과학자이다. 아인슈타인은 물리학이 맥스웰 이전과 이후로 나뉜다고 할 정도로 그의 업적을 높이 평가한 바 있다.

맥스웰은 1831년 스코틀랜드의 수도 에든버러의 부유층 집안에서 태어났다. 어려서부터 비상한 두뇌로 과학적 재능을 보인 맥스웰은 열여섯에 에든버러대학교에 입학한다. 이때부터 색에 대해 관심을 가지고 여러 가지 실험에 동참하기 시작한다.

워낙 뛰어난 인물이었던지라 에든버러에서 케임브리지대학교로 옮겨 공부하는데 스물네 살에는 그곳의 연구 단위에 속하는 트리니티칼리지의 특별 연구원이 된다.

특별 연구원 시절 에든버러대학교의 스승이던 제임스 포브스James Forbes가 발명한 원반을 응용하여 '맥스웰 디스크Maxwell's Discs'라고 불리는 색 원반을 제작한다. 이것을 가지고 자신이 삼원색이라고 주장하는 빨강, 초록, 남색의 면적을 조절하여 돌려서 색을 직접 섞는 실험을 한다.

쉽게 말하면 팽이에 빨강, 초록, 남색을 칠해서 돌린 것이다. 팽이가 빠르게 회전하면 우리 눈은 각각

의 색을 읽는 속도를 잃고 세 가지 색을 하나로 혼색해서 받아들인다. 이 세 가지 색깔의 면적을 조금씩 달리하면? 그렇다. 가장 넓은 면적의 색에 가깝게 혼색되어 보일 것이다.

흰색과 검은색 두 가지로만 칠해서 돌리면 어떻게 될까? 물론 회색처럼 보이겠지만 다른 색도 나타난다. 신기하게도 흰색과 검은색만 칠한 판에 파란색과 빨간색이 얼핏 보인다.

우리 눈은 흰색을 본 다음 검은색을 보는데 이때 흰색을 비춘 빛이 반사되고 그 위를 검은색이 덮는다. 색 원반을 돌리면 이 과정이 빠르게 반복된다. 아주 재빠른 순간, 즉 빛의 속도로 흰색과 검은색을 보는데 그 빛이 문제다. 뉴턴과 괴테가 각자 유리 프리즘으로 빛을 통과시켜서 얻어낸 결론을 기억하는지? 그렇다. 빛은 단색이 아니라 빨강 주황 노랑 초록 파랑 남색 보라색이 모여 단색처럼 보일 뿐이다.

그 여러 가지 빛 가운데 우리 눈에 남는 것은 파장이 가장 짧은 파란색과 파장이 가장 긴 빨간색이다. 그래서 흰색과 검은색을 칠한 팽이를 보고 있는데 갑자기 파란색과 빨간색이 보이는 것이다. 맥스웰은 찰나에 일어나는 이 현상, 즉 주관색 이론까지 실험으로 입증해 보였다. 물론 빛의 삼원색을 더하면 흰빛이 된

다는 것도 증명했다. 일명 백색광. 이것이 우리에게 컬러 사진이 오기 바로 직전에 일어난 일이다.

맥스웰은 1855년 빨강, 초록, 남색 필터로 단색 사진을 찍는 데 성공한다. 그렇다면 이 필터를 겹겹이 합쳐서 찍으면 어떻게 될지 궁금해진다. 그래서 그는 필터에 빛을 통과시켜 보기로 했다. '색 원반은 색들이 옆으로 손을 잡고 돌면서 다른 색을 만든 형태라면, 색 필터는 위 아래로 겹쳐서 한꺼번에 빛을 통과시키는 형태로 만들면 되지 않을까.'라고 생각한 것이다.

1861년 맥스웰은 완벽하지는 않지만 단색의 사진이 아닌 여러 색이 있는 컬러 사진의 형태를 처음 구현하는 데 성공한다. 이것이 우리가 알고 있는 최초의 컬러 사진이다.

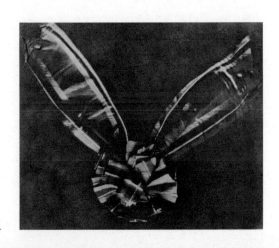

맥스웰이 최초로
구현한 컬러 사진.

자신의 색 원반을 수도 없이 돌리던 전재 물리학자는 빛에 대해서는 도사가 되어 갔다. 그는 빛의 빠르기를 측정해서 '현재 사용하고 있는 빛의 속도는 진공에서 299,792,458m/s이다.'라고 정의를 내렸다. 실제로 현재 미터 단위는 1/299,792,458초 동안 빛이 이동한 거리로 정의하고 있다. 즉 현재까지도 빛의 속도는 맥스웰이 정의한 그 값을 그대로 사용하고 있는 것이다.

학자로서 화려한 생애를 살았던 맥스웰의 가장 큰 업적은 전기와 자기뿐 아니라 빛까지 하나의 이론으로 통합한 데 있다. 그는 빛의 속도를 측정했으며, 색은 빛이며 빛은 전자기파라는 정의를 내리고 이를 입증하였다. 오늘날 우리가 빛을 전자기파라고 부르며 가시광선을 전자기파 스펙트럼으로 부르게 된 것은 맥스웰의 발견 덕분이다.

후대에나 이해할 수 있는 엄청난 과학의 이론을 몸소 보여 주었던 그는 각종 책 편찬과 아내 병간호로 점점 쇠약해지더니 1879년 11월 5일 비교적 젊은 나이인 마흔여덟 살에 위암으로 사망하고 말았다. 맥스웰이 죽은 지 8년이 지난 1887년 하인리히 헤르츠Heinrich Hertz는 실험을 통해 전자기파가 존재하며 맥스웰이 예측한 것과 같이 행동한다는 것을 증명해낸다.

사진은 얼짱 각도
색채는 얼짱 광원

광원光源은 우리가 볼 수 있도록 사물을 비춰주는 빛을 일컫는다. 태양광은 빨강 주황 노랑 초록 파랑 남색 보라 일곱 가지 가시광선의 전 영역을 보여주지만 촛불이나 백열등 같은 빛은 노란빛만을 보여준다. 백열등 아래에서는 파란색이나 초록색 부류는 칙칙하거나 어두운 색과 함께 구별하기 쉽지 않다.

무지개색은 빨강 주황 노랑 초록 파랑 남색 보라의 순으로 파장에 따라 색상이 변하지만 빛의 색에는 초록이 없다. 그것은 사람이 초록빛을 흰빛으로 인식하기 때문이다. 색온도가 2,000-3,000K 정도로 낮을수록 빨간색이나 주황색을 띠게 되어 사람의 피부색과 같은 색을 보인다. 그러다 보니 사람의 얼굴에 안 어울리는 파란색이나 칙칙한 잡티는 안 보이게 되고 눈과 입술 등 아름다운 요소만 강조된다. 그러니 색온도 2,000-3,000K가 바로 얼짱 광원인 셈.

저녁노을 질 때나 엠티 가서 모닥불 앞에 모였을 때, 분위기 좋은 카페 등에서 사람이 아름답게 보이고 여러 커플이 탄생하는 것도 이 광원의 위력 때문이다.

인간 중심의 색채 연구자
__먼셀

색채 공부 입문 때부터 줄곧 듣다가 은퇴할 순간까지
도 듣게 되는 색채의 유일한 전설이 있다면 아마도 미
국의 색채 학자 먼셀일 것이다.

먼셀은 미국 매사추세츠 보스턴에서 태어났다.
그리고 현재 보스턴에 있는 전문대학인 매사추세츠
칼리지오브아트앤드디자인Massachusetts College of Art and Design
에서 미술 교육을 받았으며, 졸업한 다음에는 평생 학
생을 가르치는 일에 헌신했다.

먼셀은 아이들을 가르치던 미술 교사였다. 그가
색채 연구에 빠지게 된 건 아이들에게 색채 교육을
하던 중 의사소통에 어려움을 겪으면서이다. 아이들
은 색채를 바꾸라고 해도 전문적인 단어를 알아듣지
못해 자꾸만 다른 색을 칠하는 것이었다. 각자 자신이
원하는 대로 높게 낮게, 크게 작게, 살리고 죽이고 멋
대로였다.

고민하던 먼셀은 그라스만의 삼속성 이론을 살
펴보았지만 그라스만의 이론은 단순하게 색을 구별하
는 세 가지 요소에 지나지 않았다. 그는 18세기부터 19
세기까지 연구된 모든 색채 시스템을 다 살펴보기 시
작했다. 그 연구 가운데 찾아낸 것이 룽게의 색채 지구
Runge's Farbenkugel(Colour Sphere 1810)였다.

룽게의 색채 지구에서 먼셀은 색채가 단순한 2차

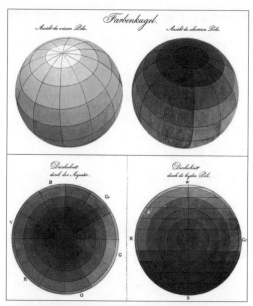

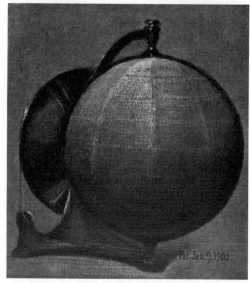

(위) 룽게의 색채 지구. 1810.

(아래) 먼셀의 색채 지구. 1900.

원이 아닌 3차원적 입체 세계라는 큰 깨달음을 얻는다. 그는 룽게와 그라스만의 이론을 참고해 자신만의 색채 체계를 설계한다. 룽게처럼 원형의 둥근 지구 모양과 같은 먼셀의 색채 지구Munsell's Color Sphere(1900)를 완성한다. 그러나 문제가 생겼다. 언제나 그렇듯 사람의 눈이 문제였다. 사람은 빨간색과 노란색은 잘 구별하는데 파란색은 잘 구별하지 못했다. 노랑은 밝게 느끼지만 빨강은 어둡게 느끼는 것이었다.

또 한 번 난관에 부딪힌 먼셀은 이때까지 이론만 무성했던 삼속성에 관해서 다시 연구하기 시작했다. 당시는 삼속성에 대한 개념과 빛과의 연관 관계를 전혀 수립하지 못하고 있었을 때였다.

먼셀은 미술을 가르치는 입장에서 이런 문제를 인간 중심으로 풀고 싶어 했다. 처음 색채 연구를 시작한 이유도 사람들이 느끼는 색 차이를 조금이나마 메우려는 데서 출발한 것이었는데 천편일률적으로 똑같은 색 기준을 적용하는 건 본래 의도와 무관해 보였다. 사람들이 느끼는 색 차이에 대한 표준을 어떻게 제시할 것인가. 즉 기계적으로 나눈 색의 차이를 사람들이 똑같이 구별해내는 것은 불가능하다고 보았다. 색채 간의 차이, 많고 적고의 느낌, 밝고 어둡고 등은 인간의 감각에 따라 얼마든지 달라질 수 있다고 생각했다.

그는 학생들을 불러 모아 색채 실험을 시작했다. 방법은 간단하다. 우선 색을 모두 삼속성 기준으로 분류했다. 어둡고 선명한 속성을 무시하고 가장 선명한 색채를 골라 빨강, 파랑 노랑 등으로 구별되는 속성을 '색상Hue'이라고 명명했다. 그다음 색상이나 탁한 정도와 관계 없이 어둡고 밝은 기준으로만 나누어 '명도Value'라고 명명했다. 그다음은 색상의 종류나 밝기와 상관없이 선명한지 탁한지만 가지고 구별해서 '채도Chroma'라고 명명했다.

그러고는 사람의 감각으로만 단계를 만들었다. 색상별로, 명도별로, 채도별로 느끼는 감각 순서대로 같은 간격으로 배열해나갔다. 점점 흐리게 혹은 점점 선명하게. 점점 밝게 혹은 점점 어둡게. 이렇게 완성된 색채 지구를 놓고 보니 웬걸, 완전 찌그러진 감자 모양이었던 것이다!

그제야 먼셀은 1900년에 자신이 만든 색채 지구가 완전히 잘못되었다는 사실을 깨닫고 잘못된 부분은 모두 사람의 감각으로 수정하고 채워 넣는다. 파란색은 채도가 6단계이며 빨강은 10단계이다, 빨강은 명도로서는 어둡고 노랑은 명도가 밝다, 이런 사람들의 느낌을 부여하여 완벽한 인간 중심의 색채 체계를 완성한다. 이른바 '색채 아틀라스'가 완성된 것이다.

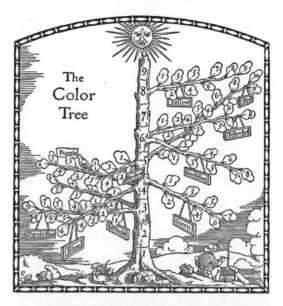

CHART 50
MIDDLE COLOR SCALES
Copyright, 1911, by A. H. Munsell

(위) 먼셀은 그림을 통해 색채의 분포와
위계를 설명하고 이를 '색채나무Color
Tree'라고 명명했다.

(아래) 먼셀의 색채 지구Color Dimension
Chroma. 1911. 먼셀의 색입체를 수평으로
자른 면(일명 찌그러진 감자)으로, 색상별로
채도가 다르다.

이렇게 완성한 인간 중심의 먼셀 체계는 후에 모든 ISCC 전미색채 협의회, OSA 미국광학회, CIE 국제조명위원회 등 색채 과학을 접목시키는 분야의 기준점이 된다. 현대에 이르러서도 먼셀의 색 표기법은 'Munsell, Albert Henry H V/C'으로 명명해서 다양한 분야에서 활용되고 있다.

기본 다섯 개의 색상 R, Y, G, B, P에 중간 색상 YR, GY, BG, PB, RP를 추가해 10색상을 만들고, 그 10색상을 다시 1-10으로 분류해 100색상이라는 체계를 세웠다. 이 100색상 체계는 인간의 색상 분류 능력의 한계 기준이 된다. 예를 들어 빨강은 5R 4/14로 표기할 수 있다. 이렇게 하면 개인차가 있을지언정 모두가 알아보는 색이 되는 것이다.

과학의 목적은 '사람'이라는 것을 깨닫게 해준 위대한 색채 학자로서 먼셀을 기억하지 않을 수 없다. 1918년 그가 사망하자 그의 아들 A.E.O. Munsell 이 그의 사업을 이어 색채 보급 사업을 완수했다.

색채 검사 표준인

색채 검사는 측색기라고 하는 스펙트로포토미터Spectro-photometer를 사용한다. 물체색을 아주 작은 파장인 380-780nm까지 나노 단위의 가시광선으로 나누어 정밀하게 측정하는 기계이다. 그러나 색채 측정기가 아무리 정교해도 한계가 있고 색채가 갖는 느낌까지도 기록할 수는 없다. 이런 문제를 해결하기 위해서 색채 검사 표준인이 생겼다.

이 표준인은 덮어놓고 눈만 좋다고 되는 것이 아니라 색채에 대한 소양과 기록하는 능력 그리고 과학적이고 예술적인 지식이 있어야 하는데 원래 눈으로만 선택하면 정상적으로 성장한 16세 소녀가 가장 좋다고 한다. 그러나 이들은 아직 전문적인 용어와 지식이 부족하기에 20-22세 사이의 여성을 최우선적으로 뽑는다. 안경을 쓰거나 렌즈를 끼지 않고 100휴 테스트와 색맹검사를 통과한 뒤 선정된 여성 세 명이 함께 표준색표를 보고 물체색을 평가하고 기록하는 시스템이다.

위대한 화학자로 출발하여
색채학의 뿌리가 된 평화운동가
__오스트발트

빌헬름 오스트발트는 먼셀과 함께 색채를 공부하는 사람이면 누구나 맨 처음 접하는 아주 중요한 색채 위인이다. 색채 연구 이전에 화학자로 명성이 자자했던 그는 1909년 노벨화학상을 받았고, 노벨문학상 수상자인 여성문학가 베르타 폰 주트너Berta von Suttner와 함께 세계평화운동에도 참여하는 등 근대 유럽사에 중요한 인물 중 하나로 자리매김한 사람이다.

오스트발트는 1853년 발트해 연안 상업도시 리가Riga에서 태어나 대학을 마치고 1881년 리가공업대학의 교수가 되었다. 리가공대 교수 시절 화학 분야에 심취한 그는 그 유명한 저서인 『일반화학 입문서 Lehrbuch der Allgemeinen Chemie』를 출판한다. 혹자는 오스트발트의 가장 큰 업적이 화학을 물리화학이라는 예속된 학문에서 당당한 하나의 학문으로 분리해낸 것에 있다고 평한다.

화학 분야에서 대가가 된 그는 일반인을 위한 계몽과 보급에도 무척 신경을 썼다. 『화학의 학교: 모든 사람을 위한 화학의 입문서Schule der Chemie』조선공업도서, 1947는 해방 직후 우리나라에도 소개된 명저이다.

1887년 라이프치히대학교 교수에 임명되어 이후 은퇴할 때까지 약 20년 동안 그가 남긴 학문적 성과는 방대한 분량의 저서와 연구 기록들이 증명하고 있다.

1889년부터 발행하기 시작한 『오스트발트 고전총서 Ostwalds Klassiker』는 자연과학의 성과가 기록된 고전들을 독일어로 옮기는 대사업이었다. 1847년에 헬름홀츠의 '에너지 보존법칙'을 제창한 논문을 실으면서 시작되었으니 당시 라이프치히학파가 미치는 파급력이 얼마나 대단했는지 짐작할 수 있다.

오스트발트는 1902년에 '오스트발트법'이라는 새로운 발명으로 질산Nitric acid, HNO3 합성법을 개발하였는데 지금까지도 이를 토대로 조명탄, 화약, 로켓 추진제를 만들고 있다. 1906년 라이프치히대학교를 퇴임한 뒤에도 연구를 계속하여 1909년에는 「촉매작용에 관한 업적 및 화학평형化學平衡과 반응속도에 관한 여러 원칙의 연구」로 노벨 화학상을 수상했다.

이처럼 화학자로서 엄청난 업적을 이룬 오스트발트는 노벨 화학상 이후 화학에 더는 미련이 없었던지 주로 노년기를 색채 연구와 화가들과의 교류로 시간을 보냈다. 아마추어 화가로서도 활발하게 활동하면서 특히 당시 인상파에서 새로운 미술운동을 준비 중인 화가들과 교류를 활발히 했다.

여기에 화학자 특유의 섬세한 수치와 배합의 관점에서 먼셀과는 다른 세계관으로 색 체계에 접근했다. 오스트발트는 1910년 무렵 먼셀의 책 『색 체계법A

Color Notation』1905을 처음 접하고는 색채의 매력에 빠져들기 시작했다. 특히 생리학자 에발트 헤링의 색삼각형에 큰 영향을 받아 인간의 시각 중심으로 색 체계를 완성한 먼셀과 달리, 화학의 기호처럼 완전한 합성과 분리를 적용하여 색채를 100+0=100, 100+100=200이라는 수학적 체계를 만들었다. 즉 약간 밝다, 조금 흐리다 같은 감성적 인지를 정량적으로 계획하고 철학적으로 해석하여 한 치의 오차도 없는 완벽한 조화론을 만든 것이다.

색채 조화 매뉴얼Color Harmony Manual

1916년 『색채 입문Die Farbenfibel』을 시작으로 『색채 아틀라스Der Farb Atlas』, 1922년 『색채 조화론Harmonie der Formen』, 1923년 『색채학Farbenlehre』 그리고 1925년 우리에게 너무나 유명한 『형태의 세계Die Welt der Formen』를 마지막 저서로 남기며 그는 최후에는 색채인으로 기록된다.

그의 색 체계는 새로운 시대의 새로운 조형을 찾기 위해 돌파구를 모색하던 신진 예술가들에게 많은 영향을 미쳤다. 다작으로 유명한 파울 클레Paul Klee의 새로운 시각의 예술, 피에트 몬드리안Piet Mondrian을 비롯한 네덜란드 주지주의적主知主義的 추상미술도 오스트발트의 색채 이론을 정신적 기준으로 삼았다.

오스트발트의 색채 이론은 사후에도 계속 발전하여 1942년 미국에서 『색채 조화 매뉴얼Color Harmony Manual』이라는 색채에서는 가장 중요한 책으로 완성된다. 미국의 파버 비렌Faber Biren이라는 위대한 색채 전문가가 탄생할 수 있었던 밑바탕을 마련한 것이다.

남자와 여자
누가 색을 더 잘 볼까

남자와 여자의 컬러 감각은 무려 천 배나 차이가 나고,
이는 이미 과학적으로 입증되었다.

　　빨강, 초록, 파랑 감지세포 중 어느 한 개만 있는 경
우를 추상체 전색맹이라고 하는데 빨강 색맹은 모든 물
체가 빨간색 단색으로 보이며 노랑과 파랑은 모두 검은
색으로 보인다. 단색만을 보는 전색맹은 여자에게는 없
고 모두 남자에게서만 발견된다는 사실! 남자의 1% 정
도는 빨강 색맹 혹은 초록 색맹, 파랑 색맹 역시 1% 이하
의 극소수에서 발견된다.

　　색맹보다 정도가 약하고 색깔렌즈로 보완, 치료할 수
있는 정도를 색약이라고 한다. 색약 중 빨강 색약은 남성
이 1% 여성은 0.01%에 해당하며, 초록 색약은 남성 6%
여성은 0.4%에 해당하고, 파랑 색약은 남성 여성 모두
0.01% 정도 나타난다. 또한 빨강과 초록 색약인 적록 색
약은 남성의 약 6-10%가 지니고 있다. 이렇게 보면 남성
의 약 20%가 색각 이상으로 살아가고 있는 셈이다.

배색은 정교한 수치 싸움이다

__ 문&스펜서

색채 디자인 분야에서는 무엇보다도 배색의 아름다움이 절대 가치를 지닌다. 슈브뢸, 비렌, 요하네스 이텐 Johannes Itten 등 색채의 대가들은 '어떻게 하면 아름다운 배색을 할까?'를 오랫동안 고민해 왔다. 그리고 그 많은 대가들이 서로 배색 조화에 대한 정확한 정의를 못할 때 과감하고 정확하게 수치적 조화론을 제시한 사람이 패리 하이럼 문 Parry Hiram Moon 이다.

문은 MIT의 전기공학 교수였다. 1898년 미국 중부 위스콘신에서 태어난 그는 위스콘신대학교를 졸업하고 MIT의 교수가 되었다. 예순둘을 넘긴 늦은 나이에 연구를 거듭하여 새로운 수학 개념도 개발하고 200여 편의 SCI 논문을 발표하는 등 수학과 전기공학 분야에서 큰 업적을 이루었다. 그런 그가 왜 색채 조화론을 연구했을까?

그는 색이 사람의 눈에서 뇌에 전달되는 과정을 전기적 관점에서 연구하다가 의문을 품으면서 색채에 발을 디뎠다. 아름다운 색을 볼 때와 아름답지 않은 색을 볼 때 눈이 뇌에 전달하는 신호가 다를 것이라고 생각했기 때문이다.

즉 아름다운 배색을 볼 때 눈의 전기적 전달속도와 반응, 그리고 아름답지 못하거나 추한 색을 볼 때의 눈의 전기적 반응을 연구하기 시작한 것이다. 이 실험

은 전기 자극을 일으켜 시각장애인에게 아름다운 시각을 경험하게 하는 연구의 중요한 토대가 되기도 한다.

이때 문은 객관적으로 아름다운 배색과 추한 배색이 무엇인지 알아야 했을 것이다. 연구자에게 가장 필요한 것은 정확한 데이터에 입각한 실험과 반응이다. 실험 결과에 가지를 치는 다른 실험과 그 결과에 의한 분석 등이 꼬리에 꼬리를 물며 새로운 이론이 탄생한다. 그래서 객관적이고 정량적인 배색의 아름다운 정도를 정하는 원칙이 필요했고, 배색을 하다 보니 면적의 비례 또한 중요해졌다.

문은 우선 먼셀연구소와 합작으로 먼셀표준에 대해 공부하며 그 기준으로 삼았다. 문의 연구는 크게 세 가지 분야로 나누어 진행되었다.

우선 과거의 모든 조화론과 배색 사례를 조사하여 공통점을 찾고 원칙을 세웠다. 색상, 명도, 채도가 각각 어떤 차이를 보일 때 아름답거나 추하게 보이는지를 정교한 수치로 나타내고 이를 모든 색에 적용해 보았다.

그리고 두 번째로 그냥 색을 사용하는 것이 아니라 채도가 높은 색은 좁게, 채도가 낮은 색은 넓게 사용하도록 면적의 비례 역시 정확하게 수치로 나누었다.

세 번째로는 배색했을 때 이 배색이 얼마나 아름다운가를 측정해서 미적 점수를 부여하는 '미도측정법'

을 제시했다. 그리고 곧장 이 논문은 1944년 미국광학학회에 발표하여 색채 학자들을 놀라게 만들었다.

이는 먼셀의 조화이론이 굳게 자리를 잡는 계기가 되었으며, 색채를 정량적으로 배색하고 관리하고자 했던 일본 색채 학자들 사이에 급속도로 퍼져서 전 일본 지역의 배색이론으로까지 자리 잡게 되었다.

문&스펜서의 먼셀 삼속성을 이용한 조화와 부조화의 도표. 각각 2색 이상의 색 차이를 중심으로 도표를 작성했다. 명도는 차이가 클수록 아름답고, 색상 역시 차이가 클수록 아름답다. 채도의 차이는 아름다움에 영향을 거의 주지 않는다.

문&스펜서 이론이라고 잘 알려진 문의 조화론은 과거 많은 예술가로부터 구현되어온 배색을 정리한 것으로 그 아름다움의 원칙은 바로 비모호성Unambiguous 이다. 즉 배색은 항상 명확하고 질서가 있어야 한다는 것인데 이는 오늘날까지도 두루 사용되는 중요한 원칙이다.

또한 각각 삼속성에 대해서 동일, 유사, 대비로 나누어 배색의 원칙을 제안한다. 이 세 가지 원칙에 입각한 두 색상이 만나면 그 배색이 모호하지 않아서 보는 이에게 쾌감이나 즐거움을 준다고 보았다. 반대로 이 세 가지 원칙을 벗어나 차이가 큰 두 색상을 배색하면 시각적으로 불쾌감을 주는 것으로 부조화를 이루거나 눈부심 현상이 생긴다고 보았다. 이 이론은 후에 비렌 같은 색채의 대가들로부터 많은 찬사를 받았다. 현재 시각장애인을 위한 색채 경험과 감성테라피에 적용되어 인간을 위한 연구에 이바지하고 있다.

색맹들이 사는 나라

세상이 흑백으로만 보이는 흑백전색맹은 매우 희귀한 유
전질병이다. 미국 인구 3만3천 명당 1명 출현율을 보이
는 이 질병을 전 국민의 1/10이 갖고 있고 여성 보유인자
는 1/3이나 되는 나라가 있다. 색맹은 특성상 남자에게
만 나타나는 증상이니 남자의 1/3이 이런 증상을 가지고
있는데 바로 핀지랩Pingelap섬이 그곳이다.

핀지랩이 색맹의 섬이 된 것은 1775년 이 섬을 덮친
태풍 때문이었다. 1,000명 남짓한 인구 가운데 90%가
그 자리에서 사망했으며 나머지도 대부분 섬을 떠났기
때문에 남은 사람은 이십여 명뿐이었다. 이들을 핀지랩
토속어로 '마스쿤', 즉 '보이지 않다.'라는 의미로 부른다.
푸른 대양大洋으로 둘러싸여 바깥 세상과 격리된 산호섬
에서 오랫동안 근친혼이 계속된 결과, 전에는 희귀했던
유전적 특징이 널리 퍼지고 만 것이다.

이 섬은 의사이자 인류학자인 올리버 색스Oliver Sacks
의 미크로네시아 탐험기록인 『색맹의 섬The Island of the
Colorblind』의 배경이기도 하다.

최초로 합성 염료 배합에 성공한
열여덟 살 청년
__퍼킨

물체에 색을 입히려면 여러 가지 도구와 물감이 사용된다. 우리가 늘 사용하고 보는 색 구현도 물감과 방법에 따라 여러 가지로 나뉜다. 우선 페인트라고 부르는 것은 나무, 돌, 쇠 등에 칠해서 표면을 덮는 방식이다. 페인트는 안료Pigments로 물체를 완전히 덮어서 보호함과 동시에 물체가 어떤 것인지 모르게 만든다.

또 하나는 염료Dye를 사용해서 옷감이나 종이에 물을 들이는 것이다. 물감으로 색을 입히기 때문에 채색 후에도 옷감의 종류와 종이의 질감을 느낄 수 있다. 물체의 작은 입자에 깊숙하게 침투하여 흡착해서 색을 내는 방식의 염료 입자는 안료 입자보다 매우 작다. 염료는 태양광 등에 쉽게 색이 바래고, 여러 번 세탁하면 약해지는 성질을 가지고 있다. 반면 물이나 용액 등에 쉽게 녹아서 사용하기 편리하고 화재의 위험으로부터 안전하다.

1856년 윌리엄 퍼킨William Henry Perkin이 인공 염료를 발명하기 전까지는 모두 천연 염료로 염색했다. 꽃잎, 나뭇잎, 심지어 젖소의 오줌까지 염색에 사용되었다. 그러다보니 많은 식물이 염료를 추출하기 위해서 재배되고 다시 버려지고 있었다.

퍼킨은 1838년 영국 런던에서 건축가 아버지 조지 퍼킨과 스코틀랜드의 몰락한 귀족인 어머니 사라

의 칠남매 중 막내로 태어났다. 열네 살이 되던 해에 런던시립학교에 입학해서 일생의 중대한 스승을 만나게 된다. 아버지는 퍼킨이 건축 일을 배우기를 바랐지만 퍼킨은 런던시립학교에서 만난 지도교수 토마스 홀Thomas Hall의 영향으로 화학의 매력에 빠져든다.

1853년 열다섯 살의 퍼킨은 지금의 임페리얼칼리지런던Imperial College London에 입학한다. 당시에는 런던왕립화학전문대학Royal College of Chemistry in London으로 불렸는데 여기에서 그 유명한 독일 화학자 아우구스트 호프만August Wilhelm von Hofmann을 만난다. 이때만 하더라도 화학은 겨우 원자와 전자를 확인하는 미약한 수준이었다. 호프만은 말라리아 치료제인 자연생약 퀴닌Quinine을 합성시키는 연구에 한창 매진하고 있었다. 퍼킨은 그의 연구보조원으로 발탁되어 마지막 결론 단계에 참가할 수 있었고, 덕분에 여러 가지 화학 전문 지식을 터득하게 되었다.

그러던 어느 날, 1856년 호프만은 부활절 휴가를 얻어 독일의 고향집에 가고 퍼킨은 런던에 대충 만든 자기 실험실에서 스스로 합성 퀴닌을 만들어 보려고 애쓰고 있었다. 계속 실패만 하고 있다가 좀 엉뚱한 실험 결과를 얻게 되었다. 바로 그의 인생을 바꾼 '퍼킨의 실험'이 탄생하는 순간이었다. 어쩌면 인류의 패션

역사를 바꾼 순간일지도 모르겠다.

아닐린Aniline과 중크롬산칼륨K2Cr2O7을 섞은 뒤에 비커에 부으려는데 자주색이 반짝거리는 걸 보고서는 알코올을 섞어 보았더니 짙은 보라색이 함유된 합성 물질로 변하는 것이 아닌가. 평소 그림과 사진 등에 관심이 많던 퍼킨은 인공 염료의 중요성을 누구보다 잘 알고 있었고, 자신의 실험이 인공 염료를 만든 실험이란 걸 직감적으로 깨달았다. 게다가 짙은 보라색은 당시에는 매우 귀한 색이었다. 천연 염료가 얼마나 비쌌는지 거의 무채색의 옷을 입고 다닐 정도였으니까.

퍼킨은 친구 아서와 형 토마스와 함께 인공 염료 연구를 계속해 나갔다. 그러나 이 연구는 호프만의 연구 지시로 한 것이 아니어서 그에게는 연구 사실을 숨

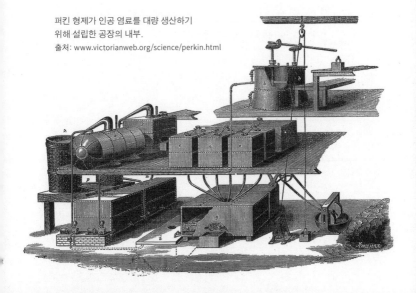

퍼킨 형제가 인공 염료를 대량 생산하기
위해 설립한 공장의 내부.
출처: www.victorianweb.org/science/perkin.html

길 수밖에 없었다. 어느 정도 자신감을 얻은 퍼킨은 호프만의 만류를 뿌리치고 말라리아 치료제 연구를 그만둔다. 충분한 양의 염료를 만들어 판매할 정도가 되자 그들은 이 염료를 모베인Mauveine이라고 이름을 지어서 판촉에 나선다. 최초로 실크에 염색을 해서 물에 빨고 햇빛에 말리는 퍼포먼스로 사람들의 눈길을 사로잡는 데 성공했다.

그리고 스코틀랜드의 염료 회사와 협력해서 1856년 8월 특허를 출원한다. 그것도 열여덟 살에! 이때까지 옷은 모두 천연 염료로, 세탁비가 옷값 수준이었다. 특히 보라색은 귀족과 부의 상징이었다. 이 저렴한 염료 모베인으로 염색한 옷을 영국 빅토리아 여왕이 딸의 생일 파티에 입고 나타나면서 일약 히트 상품이 되었다. 프랑스 나폴레옹 3세의 부인 외제니도 퍼킨의 염료 모베인으로 염색한 옷을 주문하면서 유럽 전역에서 폭발적인 인기를 누렸다.

동시에 산업혁명의 물결을 타고 귀족과 평민 모두에게 인공 염료가 공급되면서 본격적인 인공 염료의 시대가 열린다. 그리고 퍼킨은 젊은 나이에 세계 염색계를 주름잡는 거부가 되었다.

역시 내복은
빨간 내복

색을 사용하는 사람들이 가장 민감하게 보는 것은 색온도이다. 색 중에서 온도감이 가장 뛰어난 색은 10R이라고 하는 주황색과 빨간색의 중간쯤 되는 색이다. 이 색보다 노란색에 가까우면 점점 온도가 내려가 중립색이 된다. 과연 사실일까? 일전에 교양 프로그램에서 한 가지 실험을 했다. 여러 실험자의 눈을 가린 다음 파란색 실내와 빨간색 실내에 각각 들어가게 했다. 그리고 체온을 재었더니 확실한 체온 차이를 보였다. 빨간색 실내에 들어간 실험자의 체온이 더 높게 측정된 것이다. 이로써 빨간색은 심리뿐 아니라 실제 물리적 영향을 미친다는 사실이 입증되었다.

조선 시대부터 속옷은 빨간색을 입어 왔으며, 궁중의 상궁들 역시 녹색 당의 속에 빨간색 안감을 덧대어 입었다. 근대에 와서도 빨간색은 어머니들의 내복으로는 단연 최고의 색이었다. 빨간색이 물리적으로나 심리적으로 최고의 속옷 색이라는 걸 아마 경험으로 터득했기 때문이리라.

색맹검사를 고안한 군인
__이시하라

색맹이나 색약 검사를 다들 한 번씩은 해보았을 것이다. 원 안에 무수히 많은 점이 찍혀 있는데 숫자가 보이는지 안 보이는지 읽어보라고 하면 왠지 긴장이 되곤 했다. 사실 이 검사는 군인을 뽑을 때 색을 정확하게 구별하는지 아닌지를 알기 위해서 고안된 검사이다. 색맹 테스트를 만든 사람은 이시하라라는 일본인이며 그의 이름을 따 '이시하라 색맹 테스트'라고 하여 오늘날까지도 널리 사용되고 있다.

색맹 혹은 색약은 시력에 이상이 생겨 색상을 정상적으로 구분하지 못하는 증상을 말한다. 이러한 증상이 나타나는 원인은 유전적 요인이 가장 많으나, 경우에 따라 안구나 시신경 또는 뇌의 손상으로 유발된다고 알려져 있다. 영국의 화학자 존 돌턴John Dalton 은 자신에게 색각 이상이 있다는 사실을 깨달은 직후, 그것을 주제로 한 최초의 과학 논문「색채 시력에 관한 특별한 사실들Extraordinary Facts Relating to the Vision of Colours」을 1798년에 발표하였다. 이 때문에 과거에는 색각 이상이 돌터니즘Daltonism 이라고 불리기도 했다. 이 용어는 이시하라 색맹 테스트가 보편화되자 적록 색각 이상을 가리키는 용어로 한정해 사용되고 있다.

이시하라 시노부石原忍는 1905년 의과대학을 졸업하고 당시 일본군 학사장교로 전쟁에 투입된다. 외과

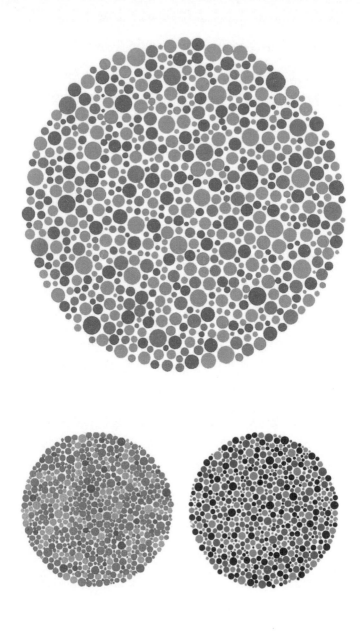

(위) 이시하라 색각 검사표 13번 (6)
(왼쪽 아래) 이시하라 색각 검사표 19번 (×)
(오른쪽 아래) 이시하라 색각 검사표 23번 (42)

의사로 처음 군의관 생활을 시작한 그는 나중에 안과로 진로를 바꾼다. 1908년 도쿄대학으로 돌아온 그는 박사과정에 입학하여 의학계에 헌신할 것을 다짐하고 1910년 군醫 의과대 교수가 된다. 이때 국방부로부터 군인 선발 시 색각 이상자를 선별할 수 있는 도구와 방법을 개발하라는 지시를 받는다. 마침 그의 조수가 색맹이면서 의사였다. 이시하라와 조수는 서로 도와가며 연구한 결과 마침내 직접 수채화로 히라가나 색맹 테스트를 만들어냈다.

1917년 히라가나를 대신해 숫자로 초판이 완성되고, 1918년 이 테스트가 완성되자 이시하라는 세계적으로 유명한 안과의사가 된다. 성공할 것을 확신한 이시하라는 이 테스트를 '이시하라 색판Ishihara Plates'이라고 이름 붙여 미국과 유럽에 600개의 복사본을 자비로 만들어 배포한다. 1925년 마침내 세계 안과학회에서 정식으로 채택되어 국제적 의학 제품으로 제작되었다.

이 테스트는 불규칙하게 찍혀 있는 원형의 점으로 구성되어 있는데 처음에는 전쟁에서 중요한 녹색과 빨강을 구성하여 전혀 못 보거나 보기 어려운 정도를 검사하는 것에 지나지 않았다. 나중에는 이를 보완하여 어린이를 위한 테스트와 길 찾기 테스트를 섞어서 모두 38개의 테스트로 발전시켰다.

완전색맹은 몇 개만 가지고도 검사가 가능하고 처음 24개의 그림으로 모든 검사가 가능하다. 최근에는 어두운 빨강, 오렌지, 노랑, 어두운 초록이 추가되어 더욱 정교해졌다. 이후 그의 연구는 시력 테스트와 결막질환을 연구하는 데도 크게 공헌했다.

이시하라는 세계적 명성, 큰 공헌과는 달리 항상 검소하게 생활해서 제자들로부터 많은 존경을 받았다고 한다. 은퇴 후 이즈반도伊豆半島에서 지방 의원으로 이웃들을 무료로 치료하면서 또 한 번 존경을 한 몸에 받는다. 이웃들이 감사의 표시로 놓고 간 동전들이 수북하게 입구에 쌓이면 다시 들고 나가 마을 사람들에게 나누어 줬고, 그들은 이 돈으로 어린이 도서관을 지었다. 이 도서관은 지금도 그 자리에 있다.

우리나라에서는 서울대학교 의과대학 안과학 교수 한천석 박사가 우리 실정에 맞도록 하여 이시하라 검사표 38장 중 첫 21장을 사용하고 있다.

영화는 착시 효과

우리가 일상 생활에서 가장 흔하게 만나는 착시 현상은 바로 영화이다. 영화는 정지된 그림을 연속적으로 보는 것인데, 사람의 망막에서 전에 봤던 그림의 잔상이 사라지지 않고 남아서 다음 그림과 겹쳐 보이는 현상을 이용한다. 그래서 보는 사람은 전에 봤던 그림과 지금 보고 있는 그림의 겹친 이미지를 계속 움직이는 것처럼 착각하는 것이다.

이와 반대로 초록색 태극기의 가운데 점을 약 10초 동안 바라보다가 흰 벽면을 바라보면 아주 선명한 태극기가 보인다. 이런 현상을 음성적 잔상이라고 한다. 즉 바닥의 그림과 반대되는 것이 보이는 현상이다. 우리는 항상 착시를 보고 살아간다. 색도 그렇고 형태 또한 그렇다. 어떻게 보면 우리가 보는 것에서 진실은 없는 듯 보인다.

색채학의 학문적 계보
__영과 헬름홀츠

색채를 공부하면 항상 붙어 다니는 두 사람이 있다. 예를 들면 먼셀과 오스트발트, 문과 스펜서 이런 식으로. 그 가운데 한 쌍이 영국인 토머스 영Thomas Young 과 독일인 헤르만 폰 헬름홀츠Hermann Ludwig Ferdinand von Helmholtz 다. 두 사람 모두 색채에서 가장 중요한 눈과 빛을 연관 지어 연구한 공통점을 가지고 있다. 우리에게는 영-헬름홀츠의 학설로 잘 알려진 두 사람은 서로 다른 시대를 살았기에 생전에 단 한 번 만난 적도, 공동 연구를 한 적도 없었다. 그럼에도 세계적으로 영-헬름홀츠의 공동 학설이라고 부른다. 왜 그런지, 그리고 영-헬름홀츠 학설이란 무엇인지 알아보자.

우선 토머스 영부터 살펴보자. 그는 영국의 천재 지식인으로 과학에서 문학, 고고학까지 두루 섭렵한 학자이다. 두 살 때 글을 읽고, 네 살에 성서를 두 번이나 읽은 거의 전설급 인물이다. 이집트 로제타스톤Rosetta Stone 상형문자를 최초로 해석한 이집트 역사전문가라고 알려져 있다. 의학부터 물리학, 광학, 철학, 생리학, 음악, 언어학까지 안 걸친 분야가 없다. 모교 에든버러대학교에서는 '천재 영'으로 불렸다고 한다.

어쨌든 천재 영은 인간의 눈과 색에 관심이 많았다. 의사로 출발했으니 생리학에서 필요로 하는 대목이 있었을 것이다. 그가 주장하는 바는 인간은 삼원색

으로 색을 인지하고, 빛 속에는 인간의 눈과 같은 삼원색이 존재하는데 이들을 섞으면 흰빛이 되고, 세 가지 원색의 양을 조절하여 많은 색을 만들 수 있다는 것이다. 앞에서 다들 들어본 이야기다. 슈브뢸, 맥스웰, 먼셀, 오스트발트, 문과 스펜서 모두 다 삼원색을 기본으로 해서 이론을 만들었지 않은가. 그렇게 신선한 이론은 아니라고 생각하겠지만 여기서 우리가 눈여겨 볼 것은 시대이다. 토머스 영은 이들보다 훨씬 이전 괴테가 살았던 시절의 사람이다. 그러니 이들보다는 한 발 앞서 삼원색을 주장한 것이다.

이밖에도 눈에 대해서 전문가였던 영은 유리를 일일이 직접 깎아가며 근시, 난시, 원시의 정체를 밝혀서 안경을 맞춤형으로 만들어낸다. 특히 난시를 정확하게 규명하고 보정 방법을 사람들에게 알려줬다고 한다. 왜 이런 현상이 생기는지 연구를 하다 보니 자연스럽게 빛의 굴절과 간섭현상, 회절현상 등에 대해서도 결과를 도출할 수 있었다. 또한 물질의 탄성계수를 측정하고 정의해서 오늘날에도 탄성계수를 '영 계수 Young's Modulus'라고 부른다. 과연 아인슈타인도 극찬한 진정한 천재가 아닐 수 없다.

독일의 학자 헬름홀츠를 살펴보자. 이 사람은 철학자이자 수학자인데 눈이 어떻게 빛을 인지하고 뇌

에 전달되는지에 굉장히 깊이 연구했다. 토머스 영이 연구한 삼원색설 위에 자신의 연구를 더해서 우리 눈이 빛을 인지하는 것을 표준화했다. 그리고 눈에는 장파장, 중파장, 단파장의 세 가지 감지세포가 존재한다는 것을 밝혀냈다. 영은 삼원색을 빨강, 노랑, 파랑이라고 했고, 헬름홀츠는 길이에 따라 다르게 감지되는 세 가지 색을 빨강, 초록, 남색이라고 정의했다.

영-헬름홀츠 학설은 '사람의 눈은 원래 빨강, 파랑, 초록 세 가지 색만 구분하는데, 시신경이 다른 색을 만나면 흥분을 일으켜 여러 가지 색을 구분하는 색각 효과가 나타난다.'로 간단히 요약할 수 있다. 이 둘을 합쳐 후대의 사람들은 영-헬름홀츠의 삼원색 가설이라고 이름을 붙이고 연구를 이어가 2차색인 시안Cyan, 노랑Yellow, 마젠타Magenta를 얻어내는 데 성공한다.

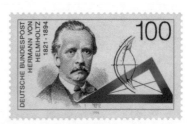

헬름홀츠의 R, G, B 색삼각형의
원리와 눈 속의 추상체 원리를
함께 담은 사망 100주기 기념우표.

1850년 그 유명한 영-헬름홀츠의 색 삼각형이 만들어지는데 이는 현재 우리가 보고 있는 텔레비전이나 컬러 사진, 모니터, 프린터 등에 들어가는 기본적인 삼원색의 최초 발견이다. 헬름홀츠의 연구로 우리는 빛을 조절하여 모든 영상을 보게 되었으며 다양하고 정확한 색을 사용하게 된 것이다. 그의 연구는 1931년 국제조명위원회의 XYZ 삼자극치 색 체계의 기준이 되었으며 현대 색채 공학의 기초가 되었다.

헬름홀츠는 나중에 논문을 발표하면서 자신의 이론은 토머스 영의 선행 연구에 조금의 수정만 가한 것이라고 겸손하게 말하면서 항상 영의 이름을 먼저 써서 'Young-Helmholtz Theory'라고 기록하고 삼원색 이론을 발표하고 다녔다.

스스로 훌륭한 학자이면서도 선구자의 연구를 존중한 헬름홀츠는 현재도 도덕적으로 훌륭한 과학자로 정평이 나 있다. 영-헬름홀츠 이후 색채는 세계적으로 학문의 계보를 이루며 더욱 체계적이며 구조적으로 발전한다.

빛의 정체

빛은 파장과 진폭 그리고 주파수라는 세 가지 요소로 구성되어 있다. 진폭은 빛의 세기, 파장은 빛의 색상과 관계 있다. 주파수는 1초 동안 진동한 횟수이다. 주파수가 높을수록 파장이 짧고 파란색을 띠며 진동수가 많아진다. 반대로 주파수가 낮으면 파장이 길고 빨간색을 띤다. 빛의 속도와 정체는 색을 아는 데 매우 중요하다.

갈릴레오 갈릴레이Galileo Galilei는 천체망원경을 개발하고 우주 관측을 시작하면서 빛의 길이에 관심을 가졌다. 빛의 속력을 처음으로 측정하려고 시도했지만 정확한 실험은 아니었다.

이후 여러 실험이 이어졌지만 가장 정확한 빛 속도는 맥스웰이 구한 것이며, 현대에는 레이저를 이용하여 $c = \lambda f$는 관계식으로부터 빛의 속도 $c = 2.99792458 \times 10^8$ m/s를 구하여 사용하고 있다.

색으로 만국 공통어를 만든 사람
__파버 비렌

색은 그 자체만으로도 아름다움을 전하지만 정보를 전달하는 수단으로 쓰이기도 한다. 온통 붉게 칠해진 곳을 보면 위험하다고 느끼는가 하면, 녹색으로 표시된 ✚를 보면 안전할 것 같은 느낌을 받는다. 이처럼 색은 지역과 언어를 초월한 표시의 수단이 되었다.

그렇다면 누가 언제부터 이런 색채의 기능을 연구하고 개발하였을까? 자연스럽게 얻어진 것도 있지만 확실한 색채 규범을 만든 사람이 있다. 바로 미국 예일대학교 교수를 지낸 파버 비렌이다.

비렌은 1900년 시카고에서 태어나 시카고아트인스티튜트School of the Art Institute of Chicago에 들어가 공부했다. 이후 시카고대학에 진학해 2년 다니다 그만둔 뒤 1928년 최초의 저서 『컬러 인 비전Color in Vision』을 펴낸다. 그리고 1929년 자신의 색채 컨설팅 회사를 설립한다.

그는 색채 연구자 중 가장 많은 책을 저술한 사람으로도 유명하다. 사망하기 직전 여든하나의 나이로 저술한 『예술에서의 색채의 역사The History of Colour in Painting』1981까지 색채 전문 서적을 스물다섯 권이나 저술했다. 많이 펴내서 중요한 게 아니라 그동안 과학과 물리학의 범주를 벗어나지 못한 색채학에 '예술 디자인'이라는 장르를 더한 데 중요한 의미를 지닌다. 색채의 기본에 충실한 근대 색채학의 기준을 마련한 사람

이 바로 비렌이다. 비렌의 아버지는 룩셈부르크 출신의 상당히 성공한 풍경 화가였다고 한다. 그 영향을 받아 비렌도 자연과 색채의 조화를 중시하였는데 색채에서도 실제로 보는 것보다 인간의 머릿속으로 그리는 조화가 얼마나 중요한지 강조하곤 했다.

1930년 뉴욕으로 자신의 색채 컨설팅 회사를 옮긴 그는 본격적인 컨설팅 업무에 돌입한다. 1934년에는 「색의 요소와 인쇄 기술Color Dimensions and The Printer's Art of Color」이라는 연구로 자신만의 색상환을 발표하는데, 그 유명한 파버 비렌의 색상환과 조화론의 근간이 되는 연구이다. 이 연구에서 이제까지 없었던 회색을 둘러싼 열세 가지 색상환을 보여준다.

비렌의 조화도에는 하양과 검정이 합쳐진 회색조Gray, 순색과 하양이 합쳐진 밝은 색조Tint, 순색과 검정이 합쳐진 어두운 농담Shade, 순색과 하양 그리고 검

비렌의 색상별 연상 도형.
칸딘스키의 이론을 토대로
색채와 형태를 연관시켜
색채 심리를 발전시켰다.

정이 합쳐진 톤Tone 등이 등장한다. 헤링의 원리에 입각하여 색상환을 개발한 비렌은 사람의 감각에 좀 더 중점을 두고 각 색상마다의 단계를 더욱 발전시켰다.

비렌은 자신이 연구하면서 모은 자료들을 『색채에 관한 파버 비렌의 총서The Faber Birren Collection of Books on Color』에 집대성했다. 16-20세기 색채 연구자들의 연구와 원리를 한데 모았는데 색채 표준, 색채 명명법, 시각, 심리학, 인쇄술과 그래픽 예술, 직물, 음악, 종교, 생물학, 의학, 심지어 심령학에 관한 내용까지 들어 있다고 한다. 뉴턴과 르네 데카르트René Descartes 그리고 모지스 해리스Moses Harris까지 색채 연구자들도 다양하게 등장한다. 현재는 미국 예일대학교에 소장되어 있다.

비렌은 뉴욕에서 본격적인 색채 컨설팅 전문가로 활동한다. 1950년대에 들어서자 뉴욕의 거의 모든 패션 관련 회사들이 그의 색채 컨설팅 사무실을 다녀

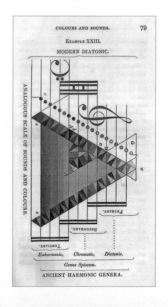

비렌은 자신의 색 연구를 집대성한 『색채에 관한 파버 비렌의 총서』에 자료를 모아 작가, 제목, 출판사, 발행연도, 도서일련번호, 이미지 발췌 부분을 아래처럼 표기해놓았다.

Author	George Field
Title	Chromatics: or, the Analogy, Harmony, and Philosophy of Colours
Imprint	London: Bogue
Year	1845
Call Number	QC495 F54 1845 (LC)
Image	Page 79

간 뒤 대성공을 거둔다. 장식, 페인트, 벽지, 텍스타일, 플라스틱과 가정용품까지 신기하게도 그의 컨설팅을 받은 회사는 다들 효과를 맛보았다. 또한 단순한 제품 컨설팅뿐 아니라, 안전과 효율을 반영해 공장의 내부 색채와 조명까지 설계해 주었다. 오렌지색은 위험을 알리는 장치로 설계해 제조 시설의 사고를 줄여주기까지 했다.

색채의 안전 기능을 알게 된 미 육군과 해군은 비렌에게 군사 관련 색채 컨설팅을 맡긴다. 안전 색채와 군수품의 색채를 의뢰하여 미국 군사 야전 교범을 만들게 되고, 흰색 위주의 병원도 조명과 색채를 통하여 기능적인 설계를 도입한다. 듀폰Dupont 이나 몬산토 Monsanto 같은 생화학 회사들도 색채의 중요성을 인식하고 컨설팅에 참여한다.

비렌은 생전에 색채 심리와 색채 선호에 대해 연구하면서 세계 곳곳을 누비며 수많은 유행색을 창출했다. 그 열정은 색채를 일상생활 속 인기 아이템으로 자리잡게 했다. 1980년부터 자신의 이름으로 색채 컨설팅 상을 제정해 수여하고 있다.

같은 파란색인데
바다색과 하늘색은 왜 다를까

무지개가 뜰 때 태양광의 구성을 제대로 볼 수 있다. 가시광선의 파장이 긴 빨강 계열에서 시작해 가장 짧은 푸른색 계열로 끝난다. 태양 광선이 대기층을 통과할 때 짧은 파장의 푸른색이 긴 파장의 붉은색에 비해 훨씬 더 많이 산란되어서 하늘이 파랗게 보이는 것이다.

그런데 왜 바닷물과 다른 파란색일까? 그 이유는 물이 붉은색을 흡수하기 때문이다. 물은 가시광선보다 긴 파장의 적외선을 흡수한다. 3m 깊이의 물에서는 이 파장의 빛이 단지 44%만 통과할 수 있다. 물에서 흡수되지 않은 푸른빛이 물속의 미립자나 바닥에서 산란되어 깊은 물이 푸르게 보이는 것. 빛의 산란으로 보이는 하늘의 푸른빛과는 다른 색이 나타날 수밖에 없다.

Duccio di Buoninsegna.
Enguerrand Quarton.
Leonardo da Vinci. Claude
Monet. Georges Pierre
Seurat. Paul Signac.
Masaccio. Giovanni Battista
Tiepolo. Lorenzo Monaco.
Sandro Botticelli. Giovanni
Bellini. Vecellio Tiziano.
Pablo Picasso. Wassily
Kandinsky. Paul Klee.
Joan Miro. Piet Mondrian.

2

색에
의미를 부여한
사람들

색으로 사냥감을 구분한
구석기 시대 사람들
__ 알타미라 동굴 벽화

인류가 맨 처음 색을 남긴 흔적은 어디에서 찾을 수 있을까? 최근 학술지《사이언스Science》에서 48,000년 전에 그린 그림도 발견된다고 밝혔으니 무척 오래 전부터 인류는 색을 인식했던 것으로 보인다. 이 그림은 바로 스페인 북부 칸타브리아Cantabria 지역에 위치한 알타미라 동굴Altamira Cave의 벽화이다.

알타미라 동굴은 〈알타미라 동굴과 스페인 북부의 구석기 시대 동굴 예술Cave of Altamira and Paleolithic Cave Art of Northern Spain〉이라는 이름으로 1985년 유네스코 세계문화유산에 등재되었다. 동굴 길이는 270미터 정도 되는데 이곳에서 발견된 동굴 벽화는 프랑스의 라스코 동굴Lascaux Caves 벽화와 더불어 대표적인 구석기 시대 예술로 꼽힌다.

처음 벽화가 발견된 과정은 정말 우연이었다. 1879년 아마추어 고고학자인 마르셀리노 데 사우투올라Marcelino Sanz de Sautuola는 여덟 살 된 딸 마리아와 함께 칸타브리아에 사냥을 갔다가 그 동굴에 처음 가게 되었다. 마리아가 벽에 무언가 그려진 것을 보고 아빠에게 알려주면서 벽화는 세상에 처음 모습을 드러낸다. 사우투올라가 학회에 발표했을 때는 벽화 속 동물들이 너무도 생생하게 그려져 있어 구석기 시대 벽화로 보기 어렵다는 논란에 휩싸였다. 그러나 얼마 안 되어

스페인 북부와 프랑스 남부에 있는 구석기 시대 동굴에서도 똑같은 벽화나 부조 등이 발견되면서 인류 최고最古의 경탄할 만한 예술이라고 인정받는다. 애석하게도 사우투올라는 자신이 발견한 그 동굴의 가치가 세계에서 가장 오래된 미술 작품이라는 사실을 모르고 세상을 떠났지만.

재미있는 것은 라스코 동굴 벽화도 마을 아이들이 산에서 놀다가 발견했다고 한다. 아마도 당시 고고학자들은 구석기인이 벽화를 그릴 수준이 못 된다고 생각한 모양이다. 19세기 말은 본격적으로 구석기 시대 미술이 연구되지 않았던 시기였다. 우연한 계기로 하나둘 동굴이 발견되고, 천연 재료인 산화철, 망간 등으로 채색된 벽화가 모습을 드러내자 그때에야 비로소 탐사가 시작된 것이다.

학계에서는 유라시아에 널리 분포되어 있는 기원전 35,000년경의 동굴 벽화, 암굴 부조, 동산動産 미술을 총칭해서 구석기 시대 미술이라고 부른다. 1863년 라 마들렌에서 매머드를 새긴 구석기 시대의 뼈가 발견되어 다른 말로 마들렌기Magdalenian, BC.16500-BC.14000라고도 한다. 이 시기 동굴 벽화의 특징은 대부분 천장에 그려져 있어서 벽화보다는 천장화에 더 가깝다는 사실이다. 주로 매머드, 들소, 사슴 등의 동물이 검은색,

빨간색, 갈색으로 칠해져 있다. 그 색채와 형상이 근래에 그린 그림으로 봐도 완벽할 정도로 생생하게 묘사되어 있어 보는 이들을 압도한다. 울퉁불퉁한 동굴 표면을 활용하여 입체감이 살아 있는 것이다.

상상해 보라. 내 머리 위 천장에 붉게 칠해진 들소가 피를 뚝뚝 흘리며 몸을 웅크리고 있는데 울퉁불퉁한 입체감까지 살아있다고. 알타미라 동굴 벽화에서는 〈상처 입은 들소〉가 압권이니 꼭 보라고 한다.

구석기 시대 사람들은 왜 이런 그림을 천장에 그려 넣었을까? 그리고 무슨 생각으로 채색까지 한 걸까? 우리는 잠시나마 이 벽화를 통해 3만 년 전 예술 활동뿐 아니라 수렵 방법이나 무기, 그들이 가진 신앙에 대해 상상해 볼 수 있다.

원시 생활에 가까웠던 구석기 시대는 오늘날과 같은 문화 생활이나 여가가 없을 때였다. 동굴에 살았거나 물을 구하기 쉬운 강 근처에 산 것만 보아도 그들이 그림을 풍류나 예술로 대했을 거라고 보기는 어렵다. 그럼에도 벽화를 남겼다는 것은 예술 활동 이상의 의미가 담겨진 게 아니겠는가.

당시는 살아 남는 것이 중요했으며 특히 먹을 수 있는 음식을 확보하는 것은 무척 중요한 과업이었다. 그래서 생존을 위해 취식 가능한 동물, 즉 사냥감의 종

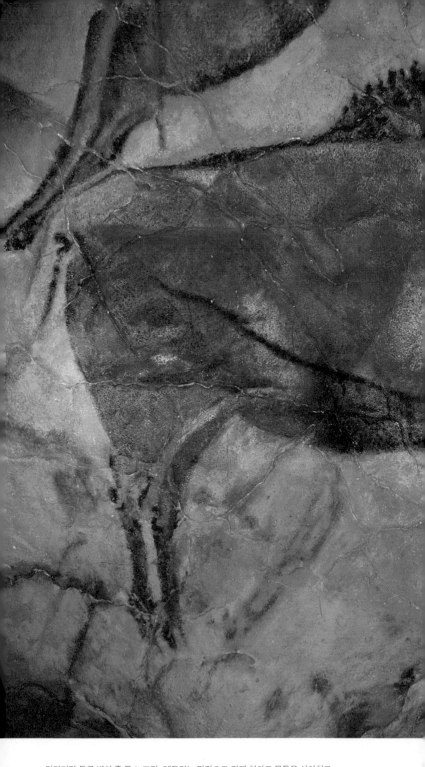

알타미라 동굴 벽화 중 들소 그림. 테두리는 망간으로 검게 칠하고 몸통은 산화철로
붉게 칠하면서도 동굴 표면을 활용해 입체감까지 더해 3만 년 전 벽화로 보기 어려울 정도이다.

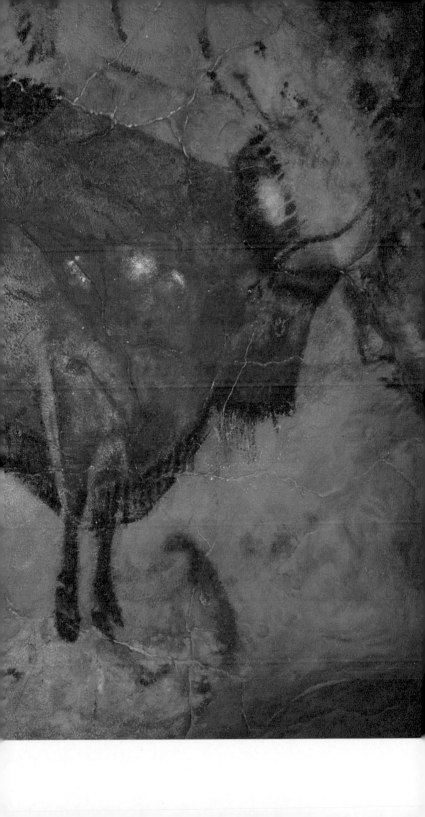

류와 그리고 그것을 잡는 방법까지 후손들을 위해 그림으로 남긴 것이다. 알타미라 동굴 벽화에는 들소, 멧돼지 등 대략 스물다섯 가지 동물이 실물의 절반 정도의 크기로 그려져 있다. 이토록 자세하게 묘사된 것은 기록의 의미가 짙다. 사진을 찍을 수도 없고, 글자로 기록할 수도 없으니, 되도록 똑같이 그려서 누가 보아도 그 의미를 알 수 있게 기록한 것이다.

색 또한 여러 가지를 써서 정교함을 엿볼 수 있는데 주로 황색, 적색, 황갈색이 사용되었다. 특히 몸통을 칠한 붉은색은 산화 흙을 이용하여 오히려 일반 물감으로 그린 것보다 더 선명하게 오늘날까지도 생생한 붉은색으로 남아 있다.

우리는 연구자들에 의해 밝혀진 이런 몇 가지 공통점을 통해 구석기 시대 동굴 벽화가 갖고 있는 절박한 생존의 의미를 유추할 수 있다. 동시에 그들의 현명함에 경탄하게 된다. 털이 부스스한 거의 원시인에 가까울 것이라고 생각한 오해를 단숨에 부순다.

동굴 벽화는 정확한 사냥의 기록이자 일기이자 역사책이고, 생존 방법에 대한 종합적인 기록이었다. 지금까지 발견된 동굴 벽화가 모두 동굴 깊이 안쪽에 있다는 점에서 구석기인은 벽화를 비밀스럽게 전하고 싶었을 확률이 크다. 특히 특정한 장소에 많은 동물을

무더기로 그려 넣어서 장식적인 효과를 무시하고 있다는 점에서 포획의 기록이거나 사냥의 성공을 기원하는 의미가 컸을 것이다.

또한 산과 나무 같은 배경을 배제하고 동물만 그려져 있다는 점에서 사냥해서 먹어도 되는 짐승이 어떤 것인지 알려주려는 의도도 숨어 있다. 되도록 크고 웅장한 수컷을 주로 그리고 그 동물들이 무언가에 맞아 쓰러져 있는 장면은 수렵의 방법이나 사냥 기술을 전수하려는 게 분명하다는 것이다. 게다가 등장하는 인물들은 반인반수半人半獸 형태를 지닌 주술사의 모습인 점이 알타미라 동굴 벽화가 그들의 기록유산임을 뒷받침하고 있다.

그러나 불행하게도 이 동굴은 너무 많은 방문객으로 1977년 일반인의 출입이 금지되었다. 입구가 무너진 흙더미에 가려져 있어서 수만 년 동안 원형 그대로 보존되었던 구석기 시대 벽화가 개방한 지 불과 몇 년만에 사람들의 출입으로 엉망이 되고 말았기 때문이다. 동굴 안과 밖의 급격한 온도차가 이슬을 맺히게 하는데 이는 벽화에 치명적 손상을 가져온다.

대신 2001년부터 주변에 설치된 복제 동굴에서 똑같은 모습을 볼 수 있다. 그리고 또 하나의 반전은 동굴은 현재 보존 방법이 개발되어 2010년부터 일반

인에게 아주 특별하게 개방되고 있다는 것이다. 알타미라 박물관에 가서 당일 오전 9시 30분부터 신청하고 기다리면 하루 딱 다섯 명만 무작위로 추첨해서 약 30분 정도 특수 제작한 방염복을 입고 가이드의 안내와 함께 벽화를 직접 감상할 수 있다.

　스페인에 가면 산티아고 순례길도 좋지만 알타미라 박물관에 가보는 것도 색다른 경험이 될 것이다. 동굴 길이 총 270미터 중 볼 수 있는 부분은 고작 30미터에 불과하지만 수만 년 전 벽화를 보는 진기한 경험은 아무 때나 주어지는 게 아니다. 언제 또 다시 동굴이 닫힐지도 모르지 않는가. 인류가 살아남기 위해 얼마나 처절한 시간들을 걸어왔는지 조금이나마 느낄 수 있는 장소이다.

오방정색의 적색

적색赤色에서 붉을 적赤은 땅土 속에 불火이 있는 모습을 형상화한 것으로, 땅 속의 뜨거운 기운을 의미한다. 적색은 기운이 가장 센 색으로 불과 남쪽을 상징하며 오방정색의 기본이 된다. 따라서 악귀를 쫓고 기를 불어넣는 색으로 사용되었다. 동지에 팥죽을 먹는 것은 붉은 기운을 몸속에 넣어 음기를 막기 위해서이다. 중국을 비롯한 동양에서 보이는 붉은 가면이나 몸에 두르는 붉은 천 역시 같은 의미로 사용되었다. 결혼식이나 축제 때에는 축하를 의미하지만 북유럽에서는 상반된 의미로 사용되기도 한다. '벌거숭이처럼 드러나다'라는 뜻의 '적나라赤裸裸'라는 말에도 쓰인다. 적색을 내는 주원료는 소목蘇木, 꼭두서니, 연지벌레 등 다양하다. 조선 시대에는 특히 소목의 수입이 많았고, 신라 시대에는 관명官名에 소방전蘇芳典이 있어 6명의 관리를 둘 정도로 인기가 많았다.

황금으로 화려함을 구사한
비잔틴 화가들
__세냐의 마에스타 그림

사람들에게 어떤 색을 좋아하는지 물으면 주로 빨강, 노랑, 파랑, 초록 같은 화려한 컬러를 말한다. '나는 금색이 좋아요'라고 말하는 사람은 좀 드문 것 같다. 금은 색보다는 그 자체의 물성과 물성에서 나오는 고유한 빛깔 때문에 금색이라는 이름을 갖게 되어 도리어 원색보다 더 화려함의 극치를 뽐낸다.

금색은 아무리 유사한 색을 연구해도 똑같은 색을 구현하기 어렵다. 오랜 시간이 흘러도 변치 않는 세상의 가치, 누구나 손에 들어왔을 때는 내놓고 싶지 않은 황금. 그 변치 않는 의미가 눈부신 금빛 아우라를 내뿜고 있기 때문일 것이다.

영화나 그림을 보아도 가장 화려하고 중요하고 집중되어야 할 황제나 왕과 관계된 것, 혹은 성스러운 것들에는 모두 금색을 입혀 놓았다. 우리나라에서도 금색은 예전부터 일반인은 감히 사용할 엄두도 못 내고 왕이 일부 사용했던 색이다. 그만큼 값어치가 나가는 색이었는데, 금색은 약 1300년 무렵 영국에서부터 색으로 인식되기 시작했다.

동물 중 사자는 항상 금색으로 표현되며 왕을 상징하고 있는데 황금 사자는 영국 왕실의 상징이며 왕실 망토에 상징으로 부착되어 있다. 구스타프 클림트 Gustav Klimt 는 화려함과 금색을 동일시하였다.

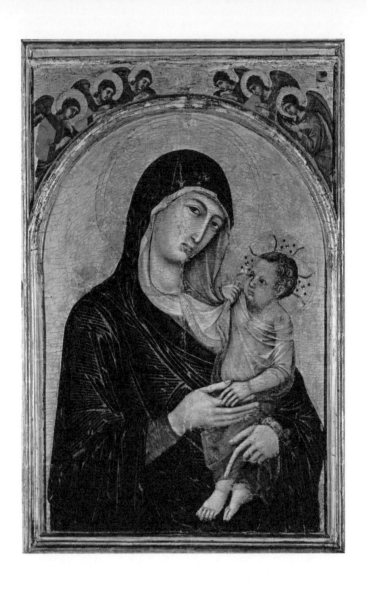

두초. 〈왕자의 성모와 여섯 천사Madonna with Child and six Angels〉.
1300~1305. 목판에 템페라. 97×63cm. 움브리아 국립박물관.

그렇다면 예술가들이 금색을 사용한 목적은 무엇이었을까? 당연히 화려함과 신성한 이미지 때문이었다. 속세가 아닌 천국의 이미지를 전달하기 위해 찾은 것이 귀한 금이고, 특히 비잔틴과 중세 시대에는 천국의 신비스런 영역을 표현하기에 이보다 합당한 것은 없다고 여겼다.

황금이 들어간 단어는 모두 고귀하고 완벽한 천상의 것으로 대했고, 황금 비율은 가장 아름답고 완벽한 비례라는 의미로 사용했다. 실내에서 촛불에 비친 금색의 화려함은 종교적인 경이로움과 함께 교회의 권위를 세우기에는 더할 나위 없었다. 특히 스테인드글라스로 장식한 모자이크와 만난 금색은 교회의 위엄을 내보이는 압도적 도구였다.

두초 디부오닌세냐Duccio di Buoninsegna의 〈마에스타 Maestà〉 그림은 성모마리아를 중심으로 금색과 빨간색이 조화를 이루며 대단히 화려한 모습을 보여주고 있다. 이 그림은 두초가 세 가지 적색과 두 가지 청색, 그리고 녹색, 검은색, 흰색, 황토색만을 사용하여 그린 것이다. 그중에서도 옷과 후광 옥좌 등에 금색을 아낌없이 칠했고, 배경을 금으로 칠함과 동시에 금색 이외에는 모든 색을 어둡게 사용해 금색이 돋보이는 효과를 주고 있다. 단연코 금색을 위한 그림이라 할 만하다.

더군다나 성당에 걸린 이 그림은 제단의 촛불이 켜지면 조명 효과로 후광에 칠한 황금색이 마리아를 정말 천상의 성모처럼 보이게 했다. 이 그림 이후 중세의 그림에서 금색과 빨간색은 화려함의 대명사가 되었다.

　　두초는 왜 이토록 금색으로 빛나는 그림을 그렸을까? 과하다고 느껴질 만큼 화려한 금색으로 빛나는 이 그림은 사실 당시의 시대상이 반영된 결과물이다. 두초가 활약하던 시대에는 왕관이나 장신구에 금장식이 유행하였는데 이를 모두 순금으로 채우면 무

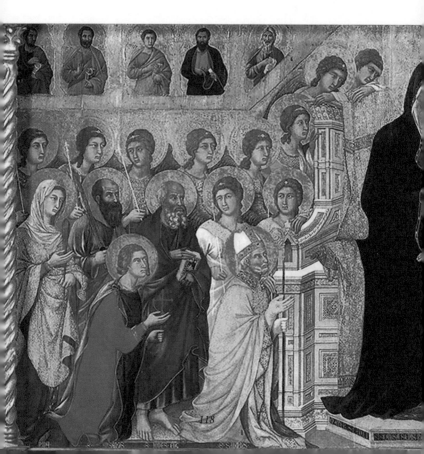

두초. 〈마에스타〉. 1308-1311. 유화. 목판에 템페라.
213×396cm. 시에나 두오모박물관. 아래는 확대한 모습.

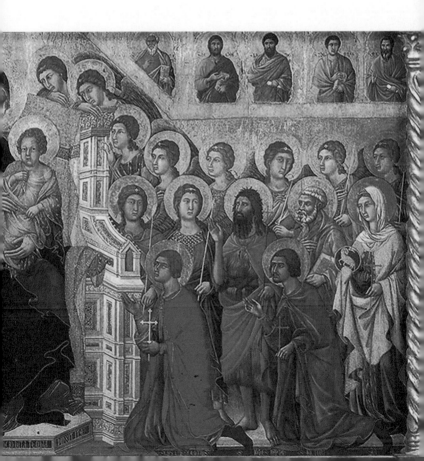

게를 감당하지 못해 목뼈가 부러지거나 걸음도 뗄 수 없게 된다. 마찬가지로 그림도 너무 무거워서 벽에 걸 수도 없고.

그래서 나온 방식이 금박 세공이다. 금이라는 물질은 부드럽기 때문에 두드리면 얇게 펼 수 있다. 금덩이를 아주 작게 여러 덩이로 만들어 겹쳐 놓고 계속 두드리면 종이 같은 금을 여러 장 만들 수 있었다. 당시 금화 한 개로 얇은 금종이를 100장도 넘게 만들었다고 한다. 석고로 만든 조각 위에 교회 점토를 칠하고 그 위에 금종이를 씌워서 광택을 내면 금색 그대로의 화려함을 보여주면서도 무게감은 없는 금 장신구나 황금 예술품이 될 수 있었다. 이런 방법으로 비잔틴 예술가들은 적은 황금으로 제단과 성당을 수놓아 화려한 도시를 만들어나갔다. 오늘날에도 금을 이용하는 공예법에 이 방식을 쓰고 있다.

오방정색의 황색

황색黃色은 밭의 흙색을 가리키는 늦여름의 색이다. '밭이 누렇다'라는 말에서 유래했다. 따라서 황토색은 넓게 펼쳐진 땅의 색을 상징한다. 오방정색 가운데 서열이 가장 높으며 동양에서는 하늘의 기운이 직접 닿는 황제의 색이다. 황색과 유사한 조금 어두운 금향색金鄉色은 가을 국화 색을 표현할 때 사용된다.

황색은 황금색을 의미하기도 하지만 조선 시대에는 사용하기 쉬운 황색을 송화색소나무 꽃가루처럼 노란색이라 해서 오방정색의 황색과는 구별해 사용했다. 황색은 중국 황제의 능포색能抱色으로 사용되어 일반에서는 사용할 수 없는 색이기도 했다. 이에 따라 세종 원년인 1418년 6월 홍색紅色에서 주황색朱黃色까지 모두 황색에 가까우니 금지하자는 의견이 나오기도 했으나 널리 시행은 되지 않은 것으로 보인다. 그러나 조선 중기만 하더라도 황색黃色 금제禁制가 엄수되었다.

파란색을 황금보다 사랑한
르네상스 시대
__앙게랑 콰르통의 성모대관

간혹 그림 값을 알고 나면 흠칫 놀랄 때가 있다. 저 작가가 그렇게 유명한 작가인가, 아니면 작품성이 남다른 건가, 재료가 비싼 건가, 결국 내가 무식해서 그림을 모르는 건가? 온갖 생각이 다 들 텐데 모두 맞다. 결국은 그림을 몰라서 그럴지도!

그런데 단순하게 물감이 비싸다는 이유로 그림이 비싼 시절도 있었다. 도대체 얼마나 비싸나 싶겠지만 1킬로그램을 사려면 무려 지금의 가치로 1,500만 원을 줘야 살 수 있는 물감도 있었다. 바로 물감의 귀족으로 대접 받았던 '울트라마린블루Ultramarine Blue'이다.

이 비싼 물감 값 때문에 초기 르네상스 시대 화가들은 사상가들에게 색채와 상징성을 바꾸라고 요구하기도 했다. 당시에는 사상가들이 형상과 자연에 상징성을 부여해서 네 가지 원소로 규정하고, 색과 짝을 지었다. 불은 빨간색, 공기는 파란색, 물은 초록색, 땅은 회색으로 규정했다. 그림을 그리려면 불은 빨갛게 묘사하고 물은 초록색으로, 땅은 회색으로 칠하면 되는데 공간을 제법 많이 차지하는 공기나 하늘은 파란색으로 칠하려니 어마어마한 비용을 치러야 했다. 견디다 못한 화가들이 사상가들에게 이 상징성을 바꾸라고 요구한 것이다.

르네상스 시대 그림들이 환한 하늘 없이 칙칙

한 색채 일변도인 것은 순전히 비싼 물감 때문이라고도 할 수 있다. 하늘을 그리려면 밝고 맑은 청색을 넓게 사용해야 하는데 그러면 물감 비용을 감당할 수가 없었다. 그렇다고 해서 다른 색 물감이 싼 것도 아니었다. 아주 진한 붉은색을 내는 진사辰砂라는 광물의 가격도 만만치 않았다. 진사는 오스트리아나 스페인에서 나는 것을 수입해서 썼기에 울트라마린블루만큼은 아니지만 매우 비쌌다. 금색을 내는 물감도 마찬가지였다. 당시에는 모든 물감이 자연에서 채취하는 천연 안료였기에 귀할 수밖에 없었다.

당시 최고의 청색은 귀족이 달고 다니는 장신구에 반드시 들어가는 청금석Lapis Lazuli을 가공한 것이었는데 청금석은 아프가니스탄에서 채석해서 바다를 건너 배로 운반해 오는 귀한 것이었다. 그림, 보석 세공, 자수 등 모든 미학 분야에서 사용된 군청색은 황금보다 값을 더 쳐줘야 구할 수 있었다. 물감은 무게를 달아서 파는데 가장 비싼 파랑은 은은하니 깊은 보랏빛을 내는 파랑이었고 이는 1온스 oz, 28.35g 당 피렌체 금화두 개 내지는 네 개 가격이었다고 한다. 두들겨 펴서 금박지를 만들면 500장 정도는 나오는 수준이니 어마어마한 크기의 그림을 다 금색으로 도배하고도 남는 물감 값이다.

사정이 이렇다보니 그림에 물감을 사용하는 기준을 정할 수밖에 없었다. 1온스당 금화 네 개짜리는 성모 마리아를 그릴 때만 사용할 수 있었고, 나머지 인물은 1온스당 금화 한 개짜리 물감을 사용하도록 교회에서 지침을 정했다.

심지어 물감을 사용하는 계약서도 있었다. 앙게랑 콰르통Enguerrand Quarton의 〈성모대관Le Couronnement de la Vierge〉1454 그림의 계약서에는 프레임 부분에만 독일산 파랑과 청록을 사용할 수 있으며 중요한 부분에는 반드시 울트라마린블루를 사용하라고 규정하고 있다. 그림을 자세히 살펴보면 확실히 군청색은 성모마리아에 썼고, 금색과 붉은 진사는 삼위일체를 나타내는 상징색으로 쓰였다. 즉 르네상스 시대의 금색과 군청의 조합은 기독교 정신을 상징하는 색이었음을 알 수 있다. 이외에 절대 다른 색을 섞어 중간색을 만들어 쓰면 안 되었으며 중간색은 더러운 색, 부도덕한 색 취급을 받았다.

교회는 그림에 등장하는 성자나 위인 들에 모두 고유한 색을 정해두었는데 삼위일체는 금색, 유다 같은 비겁한 자들은 황토색을 칠했다. 그림을 그리던 화가들 또한 이만한 재력을 부릴 수 있는 귀족이나 교회의 의뢰를 받거나 소속이 되어 그림을 그렸기 때문에

(뒤쪽 그림) 앙게랑 콰르통. 〈성모대관〉.
1453-1454. 페널화. 183×220cm.
루브르 박물관.

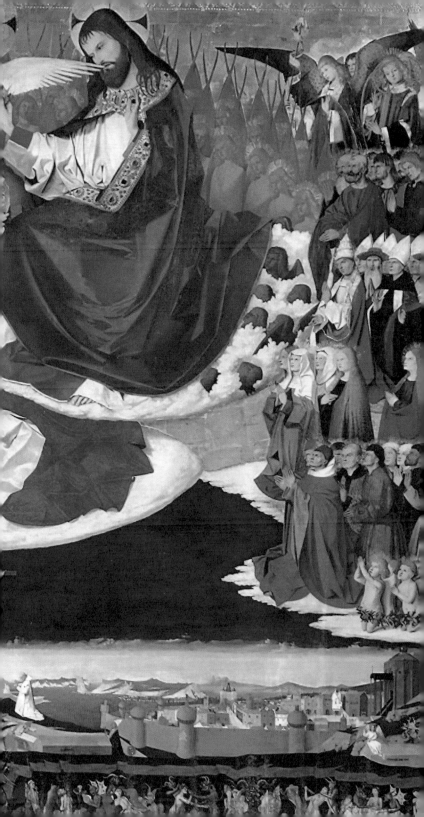

엘리트 집단으로 부상할 수 있었다.

고대로부터 청금석에 대한 유럽인의 사랑은 각
별했다. 고대 이집트의 클레오파트라는 청금석을 갈
아서 화장을 하였고, 투탕카멘의 마스크에도 청금석
상감을 사용하였다. 실제 원석을 갈아 색에 사용하였
기 때문에 변색이 없어서 투탕카멘의 마스크나 파라
오의 무덤 천장에 칠해진 파랑은 지금도 그 색을 우리
가 알아볼 수 있는 것이다. 그냥 단순한 파랑이 아닌
청금석의 보랏빛이 감도는 깊은 파랑은 화가들의 마
음을 사로잡았고, 그동안 흔히 보아왔던 파랑과는 비
교할 수도 없는 귀한 대접을 받았다. 그래서 이름조차
도 물 건너 온 파랑, '울트라마린블루'라고 남다르게
불렀던 것이다.

르네상스 이후 색 이름에 블루가 들어가는 것은
모두 고귀한 대접을 받았다. 로열 블루, 블루칩, 블루라
벨 등 블루라는 말이 들어가면서 파란색은 고귀함의
상징이 되었다.

오방정색의 청색

청색靑色은 오방정색 가운데 봄을 상징한다. 조선 시대 이후 가장 선호도가 높은 색으로 물의 맑은 빛과 신록의 푸른빛을 모두 지닌다. 한자 靑은 위에는 풀이, 아래에는 우물이 있는 모습이다. 즉 봄의 우물가에서 느껴지는 생동감을 표현한 것이다.

청색은 특히 젊은이의 기상과 진취적 정신을 상징해 백색과 함께 '청백리' '독야청청' '청송녹죽' '청산' 등 맑고 깨끗한 의미로 사용되었다. 청색 물감이나 빛깔은 오행에서 나무, 계절로는 봄이며, 신수神獸에서는 청룡靑龍을 의미한다. 청룡기靑龍旗는 푸른 바탕에 운기雲氣를 그린 의장기이다. 문 왼쪽에 세워 좌군左軍이나 좌영左營 또는 좌위左衛를 지휘하는 데에 사용되었다. 청색은 주로 상징적인 의미에서 사용되었으며 실제로 눈에 보이거나 칠해진 것은 남색藍色이나 감색紺色이었다.

빛이 쏟아진 인상파 화가

_모네의 양산을 쓴 여인

1860년대 소속된 화랑 없이 독립적으로 활동하던 프랑스 화가들이 기존의 방식에서 벗어나 하나둘 뭉치기 시작했다. 대체로 사조나 경향은 이론과 원리로 무장해서 등장하는데 이들은 그저 기존의 화풍에 염증을 느낀 화가들일 뿐 특별한 이론부터 앞세우고 요란하게 등장한 건 아니었다.

1872년 클로드 모네Claude Monet가 인상파의 수장이 되어 첫 작품 전시회를 열었다. 이들의 명칭은 모네의 작품 〈인상, 해돋이Impression, Sunrise〉라는 작품 제목에서 따온 이름이었다. 한 미술비평가가 이들을 '인상파 일당'이라고 비꼬면서 시작된 것이다. 지금 한국인들에게 가장 잘 알려진 화가들을 꼽자면 모네를 비롯해 폴 고갱Eugène Henry Paul Gauguin, 빈센트 반 고흐Vincent Willem van Gogh, 파블로 피카소Pablo Picasso, 레오나르도 다빈치Leonardo di ser Piero da Vinci 이런 식으로 피카소나 다빈치를 제외하면 거의 인상파 화가다. 프랑스 화단에서 끼워주지 않아 독립적으로 움직이던 이들이 한국인에게 이토록 친숙하고 대중적인 미술 사조가 될 줄이야.

인상파 화가로는 프레데리크 바지유Frédéric Bazille, 구스타브 카유보트Gustave Caillebotte, 메리 카사트Mary Cassatt, 폴 세잔, 에드가 드가Edgar Degas, 아르망 기요맹Armand Guillaumin, 에두아르 마네Édouard Manet, 클로드 모네, 베르

트 모리조Berthe Morisot, 카미유 피사로, 오귀스트 르누아르Pierre-Auguste Renoir, 알프레드 시슬레Alfred Sisley 등이 있다.

이들의 가장 큰 특징은 '빛'과 '야외 작업' '시각적 느낌' 이 세 가지로 압축된다. 모네는 "그림을 그리러 밖으로 나갈 때 집, 나무, 벌판 등은 잊어버리고 오로지 파란 사각형, 핑크색의 비스듬한 도형으로만 보고 느낌대로 그림을 그려라."라고 말하기도 했다. 야외에 그림 그리러 나간 화가에게 디테일을 버리라고 한다. 보이는 대로만 똑같이 그리지 말고 주관적인 느낌, 즉 '자기가 받은 인상'대로 그릴 것을 주문한 것이다.

이 입장에 동의한 인상파 화가들은 저마다 그리고 싶은 대로 자연이면 자연, 인물이면 인물, 풍경이면 풍경 자유롭게 그렸는데 색 또한 자유롭게 쓰고자 했다.

그들은 기존의 그림이 갖고 있는 윤곽선을 버리고 색에 주목했다. 사람의 눈으로 보면 분명 윤곽선이 없는데 왜 윤곽선을 그리는 것인지, 그리고 색은 단색이 아니라 여러 가지 색이 섞여 있는데 왜 단조롭게 단색을 쓰는 것인지 등의 의문을 제기한다. 이들은 우리가 경험하고 느낀 것 말고는 중요치 않고, 색도 우리가 생각하는 색을 섞어서 쓰면 된다고 생각했다.

자신들이 생각한 대로 모네와 르누아르는 팔레트를 순수하고 밝고 높은 채도의 색으로만 채웠다. 녹색

을 바로 칠하지 않는 대신 원색인 노랑과 파랑으로 풀밭을 채우고, 갈색을 단조롭게 칠하기보다는 노랑과 빨강 또는 원색의 파랑까지 섞어서 찬란하고 화려하게 최대한 자신이 구현하고 싶은 갈색을 칠했다.

또한 그림을 자세히 그리기보다는 거친 선으로 빠르게 묘사하면서 한 장면을 여러 번 그리기도 했다. 인상파는 햇빛의 변화에 따라 같은 장소에서도 전혀 다른 그림이 될 수 있다고 믿었기 때문에 한 장면을 여러 번 그리는 것이 의미가 있다고 생각했다. 실제로 모네를 비롯한 화가들은 빛의 변화에 따라 달라지는 피사체를 여러 번 화폭에 담음으로써 빛과 색에 따라 '인상'이 달라짐을 보여주었다.

이런 작업은 실내보다는 태양이 작렬하는 야외에서 더욱 효과를 나타낼 수 있었는데 인상파 화가들의 야외 작업이 인기를 끌자 만화가, 소설가 심지어 음악가까지 야외에서 작업하는 웃지 못할 진풍경이 펼쳐지기도 했다. 인상파 이전에는 돼지 방광에 물감을 담아 들고 다녀야 해서 야외 작업이 매우 힘들었다. 그러나 1824년 주석으로 만든 튜브가 발명되어 있었고, 산업혁명의 여파로 인공 안료가 활발히 생산되면서 야외 작업은 더욱 힘을 얻게 된다. 이때부터 물감은 지금처럼 튜브 형태로 색채별 구색을 갖추게 된다.

이런 시대적 산업적 배경 아래 인상파는 거의 색을 마술처럼 섞어 쓰는 수준으로 자신들의 회화를 색채미의 절정으로 치닫게 만든다. 르누아르는 그의 색채 노트에 색을 적게 가지고 다녀도 되는 이유와 사용법을 이렇게 적고 있다.

> "황토색과 천연의 황갈색은 중간 색조에
> 불과하므로 생략할 수도 있다. 다른 색채로도
> 그 효과를 낼 수 있기 때문이다."

인상파에게 내린 가장 찬란한 초원의 빛은 모네의 작품에 쏟아져 내린 듯하다. 모네는 〈양산을 쓴 여인The Woman with a Parasol - Madame Monet and Her Son〉에서 자신의 아내와 아들을 그린다. 모델이자 아내 카미유가 양산을 쓰고 바람에 머리칼을 흩날리는데, 몇 발짝 떨어져 아들이 웃으며 바라보고 있다. 해를 등진 여인의 흰색 드레스는 잔디밭에 그림자를 드리운다. 그림자의 색깔은 짙푸르고 어두운 청보라색. 모네는 "나는 가장 아름다운 공기 색을 찾았다. 보라색."이라며 공기의 색까지 표현하려 애썼다고 한다.

비슷한 구도의 다른 〈왼쪽을 바라보는 파라솔 쓴 여인Woman with a Parasol Facing Left〉을 보면 해가 어느 정도 비

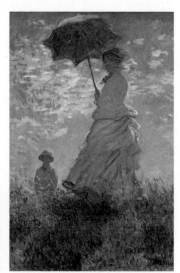

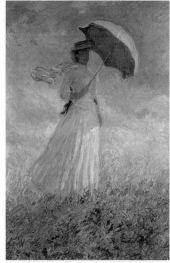

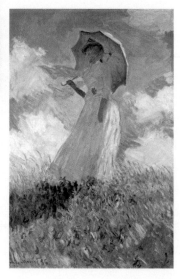

(오른쪽 위) 클로드 모네. 〈양산을 쓴 여인〉
1875. 유화. 100×81cm. 워싱턴 국립미술관.

(왼쪽) 클로드 모네. 〈오른쪽을 바라보는 양산을 쓴 여인〉
1886. 유화. 100×82cm. 내셔널갤러리오브아트.

(오른쪽 아래) 클로드 모네. 〈왼쪽을 바라보는 파라솔 쓴 여인〉
1886. 유화. 131×88cm. 오르세미술관.

치고 있는지 알 수 있을 정도로 밝게 표현되어 있다. 붉은 꽃을 한 송이 옆구리에 꽂은 여인의 팔을 양산을 들고 있는 반대쪽 팔과 비교해 보면 얼마나 빛이 화려하게 내려 쬐고 있는지 느껴진다. 세상의 모든 빛은 모네에게 다 쏟아진 듯, 그의 그림은 빛이 다 했다고 해도 과언이 아니다.

수련을 많이 그린 모네는 특히 시간에 따른 햇빛의 변화와 물에 비친 하늘과 숲의 이미지가 변하는 것을 시간대별로 묘사했다. 모네는 사물이 보는 사람의 감성과 빛의 시간에 따라 얼마나 달라 보이는지 진정한 '인상'을 그려 우리에게 알려준 화가였다.

오방정색의 백색

백색白色은 오방정색의 하나이며 우리나라를 상징하는 대표색이다. 백색은 순수하고 꾸밈없는 사상을 직접 나타낸 현상색이다. 따라서 백색과 청색이 어우러지는 것은 순수함과 깨끗한 정신이 모두 모인 것이다. 방위로는 서쪽을 가리키며, 가을을 상징한다.

조선 시대를 대표하는 청화백자는 백자와 더불어 상징적 백색이 들어 있다. 백색과 청색이 관련된 몇몇 단어를 살펴보면 '청백리' '독야청청' '청송녹죽' '청자' '청산' '백자' '백운' 등을 들 수 있다.

백색은 신성시되는 곳, 상징적인 순결과 정화, 제물로서의 상징성을 지닌다. 특히 조선 시대에는 선비정신이 지향하는 사상과 그 표현인 담백함과 순수함, 결백함이 일치되어 백색의 상징성이 더욱 강조되었다.

알고 보면 완전 다른 집안 이야기
— 인상파와 신인상파

인상파가 빛을 활용한 색의 다채로운 구사로 예술사의 한 획을 긋고 있을 때, 인상파의 지나치게 자유분방하고 제멋대로인 표현방식에 좀 더 객관적이고도 체계적인 표현이 필요하다고 반박하는 이들이 출현한다.

1884년 〈앙데팡당Salon des Indépendants〉전에 출품한 쇠라의 〈아스니에르에서 물놀이하는 사람들Une Baignade, Asnières〉에서 이미 그 조짐이 보였다. 파리 교외의 아스니에르 강변을 묘사한 이 작품은 가로 3미터, 세로 2미터에 달하는 대작이다. 이런 큰 화면을 세심한 구도와 비례, 색채로 치밀하게 구성한 것이다. 앙데팡당은 심사제도 없이 참가비만 내면 누구나 참여할 수 있는 재야 화가들의 전시회인데 지금도 해마다 열리는 프랑스만의 독특한 전시회 형태이다. 사실은 살롱전에 낙선한 이들 중심으로 프랑스 독립미술가협회에서 자기들끼리 따로 상금도 없고 상도 없는 그런 전시만을 위한 전시를 해보자 해서 만들어진 순수 전시회이다.

이 앙데팡당에서 대작을 선보인 지 2년이 지난 1886년에 안타깝게도 인상파의 마지막 살롱전이 열린다. 1부에서 잠시 언급했는데 기억하는지? 쇠라는 〈그랑드 자트섬의 일요일 오후〉를 여기에서 발표한다. 점과 선의 배분을 더욱 정교하게 발전시킨 작품으로 단번에 사람들의 시선을 사로잡았다.

조르주 쇠라. 〈아스니에르에서 물놀이하는 사람들〉
1884-1887. 유화. 201×300cm. 런던 내셔널갤러리.

쇠라의 〈아스니에르에서 물놀이하는 사람들〉〈그랑드 자트섬의 일요일 오후〉 두 작품 모두 야외에서 빛을 활용하여 색채의 다양성을 살렸고, 여가를 즐기는 도시인을 표현한 그림으로, 분명 인상주의의 영향을 받았음을 보여주었다. 그러나 면밀하게 계획을 세워서 화실에서 수없이 습작을 한 다음에 야외에서 최종작을 그려냄으로써 인상주의 그림과 차이 또한 분명히 드러냈다. 이름하여 '신인상주의'의 시작이다.

인상주의의 대표 주자 모네의 〈에트르타 절벽 The Cliffs at Étretat〉과 신인상주의의 대표 주자 쇠라가 처음으로 그린 바다 풍경화 〈그랑캉의 오크곶Le Bec du Hoc à Grandcamp〉을 비교해 보면 그 차이를 더욱 선명하게 확인할 수 있다.

모네가 그린 〈에트르타 절벽〉은 절벽과 이를 둘러싼 바다, 경계가 모호한 하늘이 특유의 유동하는 붓터치로 자유롭게 표현된 그림이다. 반면 쇠라의 〈그랑캉의 오크곶〉은 화폭 가운데 솟아오른 절벽 끝이 수평선을 교묘히 걸쳐 있어 긴장감을 자아내고, 작은 색점들이 빽빽하게 화면을 채우고 있다. 모네의 그림이 촉촉한 느낌이라면 쇠라의 그림은 건조한 느낌에 가깝다. 쇠라의 건조함은 과학적으로 색을 해석하고 화폭을 체계적으로 분할해서 쓰려고 한 점에서 모네의 자

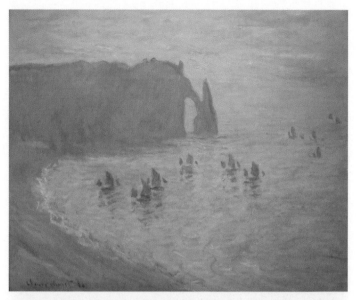

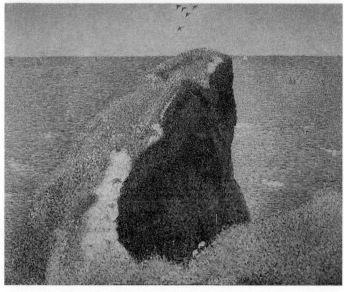

(위) 클로드 모네. 〈에트르타 절벽〉. 1886.
유화. 66×81cm. 낭시미술관.

(아래) 조르주 쇠라. 〈그랑캉의 오크곶〉.
1883. 유화. 66×82cm. 테이트현대미술관.

유분방함과는 전혀 다른 경향을 보여준다.

쇠라와 함께 과학을 접목시켜 화면을 이론적으로 풀어나간 이는 폴 시냐크였다. 쇠라와 시냐크는 화가라기보다는 마치 과학자처럼 자신들만의 이론을 만들어나갔다. 이들은 그림을 그릴 때 수학적 비례를 계산해서 구도를 잡고, 어떤 색을 쓸 때 더 따뜻하게 느끼고 더 차갑게 느끼는지 정서를 감안하기 시작했다. 또한 그들은 야외뿐 아니라 실내의 빛도 고려하고, 점을 수도 없이 찍어서 다른 색을 연출하는 등 형태의 이론화도 시도한다.

이는 소르본대학교의 수학자이자 과학자 샤를 앙리Charles Henry의 저서 『과학적 미학 서설Introduction à une Esthétique Scientifique』의 영향을 받았기 때문이다. 앙리에 따르면 아래로 내려오는 선이나 어둡고 차가운 색은 슬픔을 상징하고, 위로 올라가는 선과 밝고 따뜻한 색은 즐거움, 수평선은 조용함을 상징한다. 쇠라는 작품에 이러한 앙리의 이론을 도입해 실험하고자 했으나 얼마 되지 않아 1891년 독감으로 갑작스레 생을 마감하고 말았다.

쇠라가 죽자 그를 대신해 시냐크가 신인상주의 대표 주자로 나서는 상황이 되었다. 쇠라가 죽은 이듬해부터 지중해 연안 생트로페Saint-Tropez에 정착해 그곳

펠릭스 펠레옹은 미술비평가로, 처음
신인상주의라는 용어를 사용한 사람이다.
폴 시냐크. 〈펠릭스 펠네옹의 초상
Portrait de Félix Fénéon〉. 1890. 유화.
73.5×92.5cm. 뉴욕 현대미술관.

에서 무정부주의의 정치적 신념과 유토피아에 대한 기원을 담은 것으로 보이는 작품들을 제작했다. 신인상주의 미술가와 평론가 들은 대부분 무정부주의에 동조한 것으로 평가한다.

시냐크는 1899년 발표한 『외젠 들라크루아에서 신인상주의까지 D'Eugène Delacroix au Néo-Impressionnisme』를 비롯해 저술도 많이 남겼는데, 신인상주의 이론은 많은 젊은 추종자를 낳았다.

신인상주의자들이 지중해 연안에 몰려 살았던 건지 시냐크 중심으로 서로 영향을 받은 건지 모르겠지만 지중해 연안에서 섬과 항구, 바다를 소재로 작품을 많이 남겼다. 그들이 또한 무정부주의자들이 되기도 하였고. 1891년부터 지중해 연안 마을에 머문 앙리 에드몽 크로스 Henri-Edmond Cross 가 그린 〈황금의 섬들 Les Iles d'Or〉을 예로 들어보자. 무정부주의자들에게 바다는 중요한 상징적 의미를 지닌 장소라 할 수 있다. 이를테면 바다는 여러 개의 물줄기가 마침내 하나로 합쳐지는 장소로서 일종의 자연적 조화와 인류의 사회적 통합을 의미라는 것이다.

시냐크의 〈우물가의 여인들 Femmes au puits, ou Jeunes Provençales au puits〉 역시 마을의 공동 우물에서 서로 돕고 있는 여인들의 모습을 그린 것으로, 이는 무정부주의

가 표방하는 공동체 문화의 이상을 드러낸 작품으로 이해되곤 한다.

이렇듯 신인상주의는 인상주의로부터 계승한 빛과 색채의 효과를 보다 체계적이고 과학적인 이론으로 정립해 완벽하게 기술적인 미술을 기획하고자 했다. 이는 당시 과학의 발전이 보여준 무한한 가능성이 미술과 결합한 사례로 해석되기도 하며, 그들의 정치적 신념과 연관해 그 이상과 내용을 담아내는 적절한 방법이었다고 설명되기도 한다.

그러나 신인상주의는 오래 지속되지 않았다. 리더 격인 쇠라가 자신의 독창성이 떨어지는 것을 염려해 추종자가 많아지는 것을 꺼렸으며, 게다가 일찍 죽은 탓도 있다. 비단 그 이유만은 아니었다. 대중은 물론 비평가들조차 누구 그림인지 헷갈릴 만큼 다분히 기계적이고 개성이 없으며 생동감이 결여된 화면이 진작부터 지적되어 왔다. 이는 인상파의 대부 카미유 피사로가 점묘법에 매료되었다가 신인상주의를 포기하고 다시 인상주의로 돌아간 이유이기도 했다.

더욱이 캔버스 위에 칠한 물감이 변색되면서 선명한 광학적 혼합의 효과가 줄어드는 것 또한 문제였다. 그럼에도 신인상주의는 앙리 마티스Henri Matisse와 피카소, 칸딘스키 같은 작가들의 초기 스타일에 영향

을 끼쳐 도약의 발판을 만들어 주었다.

신인상파의 지나친 이론은 어쩌면 세기말적 시대 상을 그대로 반영한 예술혼의 투영이 아닐까? 흐트러짐을 허용할 수 없었던 일촉즉발의 위기의식이 그림 안에 온갖 과학적 이론, 점, 선, 형태, 수학적 지식과 만나 결국은 비슷비슷한 모양을 낳다가 소멸하고 말았으니 말이다. 흔히 예술 사조들은 세기말에는 단명하기 쉬운 운명이다.

오방정색의 흑색

오방정색의 흑색黑色은 겨울과 물을 상징한다. 죽음의 세계와도 관련이 깊다. 흑색은 서양에서도 죽음이나 음습한 기운을 상징할 때 사용된다. 고려 시대에 현색玄色은 귀족의 색이었으며 조선 후기에는 적색포 위에 검은색의 망사를 드리워 고급 관료의 복색으로도 사용되었다.

흑색은 붉나무의 오배자와 굴참나무의 수피, 밤꽃나무의 꽃, 가래나무 액, 먹, 오리나무, 신나무 등에서 추출하고 염색의 횟수를 증가시켜 만들었다. 염색 횟수가 많고 수공에 상당한 노력이 들어갔으므로 주로 사용할 수 있었던 부류는 귀족뿐이었다.

흑색은 궁중에서 회색灰色보다 더욱 기피했던 색이다. 조선 시대 헌종의 어머니 신정왕후의 대상大祥 때 왕과 왕비의 제복이 두건에서 신발까지 모두 흑색이었다.

천년이 가도
변색을 허용치 않는 프레스코
__ 티에폴로의 건축물

많은 이가 이탈리아 여행에서 기억에 남는 것으로 성당 그림을 꼽는다. 어디를 가든 성당이 있고, 성당 내부를 장식한 화려한 그림들이 수백 년의 세월을 넘어 오늘날까지도 여행자의 눈을 호강시켜준다. 그 그림들을 보면 어떻게 오랜 세월 동안 이렇게 잘 보전이 되었을까 하는 의문이 들 정도로 생생하다.

성당 그림을 자세히 보면 벽 위에 그림을 걸어둔 게 아니라 벽 자체가 그림인 경우가 있다. 이처럼 건물의 벽을 만들 때 벽을 아예 그림이 되도록 만드는 것을 '프레스코Fresco'라고 한다. 프레스코는 그림이 오래돼서 벗겨지거나 벽에 금이 가서 그림이 떨어지는 일이 없도록 하려고 고안된 방법이다. 대가의 그림을 오래 보관하거나 그림의 내용이 전하는, 예를 들면 위대한 신과 인간의 이야기를 영원히 전할 목적으로 만들어졌다. 따라서 15-16세기 성당 벽화나 천장화에서 그 절정을 꽃 피웠다.

하지만 프레스코를 만드는 방법은 너무 어렵고 복잡하고 귀찮았다. 회반죽이 마르는 빠른 속도에 맞추어 그림을 그리느라 벽 앞에서 위로 아래로 거의 날아다니다시피 하는 화가를 자주 볼 수 있었다고 한다. 거의 하체의 체력으로 그리는 그림이었다. 화폭이 아닌 벽에 채색이 스며드는 기법이라서 속도와 규모에

서 일단 다른 그림과 견줄 수 없었다.

프레스코의 과정은 이렇다. 기초 시공을 마친 벽에 기본 스케치를 한다. 그리고 물감이 아닌 가루로 된 안료를 물과 섞어서 모래, 대리석 가루, 석회로 반죽을 한 재료에 섞는다. 이것이 회반죽 물감이다. 이 물감으로 벽에 색을 입히는 것이다. 그러면 칠해진 회반죽 물감이 마르면서 딱딱하게 굳은 표면을 형성하고 벽 자체가 두꺼운 그림이 된다.

이 작업은 쉽지 않다. 너무 빨리 말라서 중간 색조나 어두운 농담과 명암을 칠하기 어려웠고 화가들의 손과 발은 더욱 빨라져야 했다. 그리고 석회나 돌가루가 섞이면 화학반응이 일어나 엉뚱한 색이 되거나 거무튀튀해졌다. 오죽하면 미켈란젤로Michelangelo di Lodovico Buonarroti Simoni는 그림이 썩었다고 했을까. 그래서 복잡한 음영과 무늬보다는 단순한 색채를 사용하고 색채의 상징성이 강조된 그림이 많다.

워낙 빨리 마르니까 프레스코 색채는 한꺼번에 만들 수도 없었다. 매일 그릴 때마다 적은 양을 계속 만들어 사용해야 하는데 벽화가 워낙 큰 사이즈이지 않은가. 그러다 보니 같은 면에 동일한 색을 칠해야 할 곳도 한 번에 칠하기 어려웠다. 큰 부분 그림을 자세히 보면 연결된 자국이 보인다. 아니면 동일한 색으로 된

부분은 반죽이 굳기 전에 칠해야 하므로 위로 아래로 뛰어 다니며 한꺼번에 작업했다. 프레스코화에 같은 색을 사용한 부분이 군데군데 보이는 이유가 바로 이 때문이다.

　프레스코로 벽을 만드는 건 한 번에 완성되지 않는다. 맨 아래쪽 거친 벽에 모르타르Mortar를 칠하고, 그 위에 석회를 바르고 석고를 덮는다. 다시 흙으로 밑그림을 그리고 그 위에 프레스코를 3-10밀리미터 정도 두께로 그림을 그린다. 밑바닥이 석고여서 물이 빠르게 흡수되고 빨리 마른다. 요즘 우리가 흔히 보는 벽돌을 쌓아올린 후 시멘트를 칠하는 미장 방법이 이때의 프레스코 기법을 이용한 것이다.

　프레스코의 흰색은 처음에 납을 사용했는데 여러 가지 부작용이 속출했다. 작업자의 손가락이나 얼굴이 썩고, 색도 석회와 함께 검은색으로 변색되었다. 그래서 고안한 재료가 회반죽이다. 그리고 어떤 곳에서는 백악이라고 하는 흰색 돌가루도 사용했다. 또한 쉽게 변하는 식물 재료보다는 오래가고 단단하게 벽체가 될 수 있는 돌가루를 안료의 원료로 사용하여 각양각색의 돌가루를 찾아 전 세계를 돌아다니기도 했다. 그래서 페르시아 지방의 색깔 모래도 찾아내고 울트라마린도 찾아내게 되었다.

이런 과정을 보면 프레스코는 그림을 그리기보다는 벽을 만드는 일에 가까워 보인다. 그러나 이 덕분에 그림이 바랠 정도로 오랜 시간이 지나거나 벽의 일부가 손상되는 일을 겪어도 계속 그림을 볼 수 있었다.

이 방식으로 제작된 아주 오래된 프레스코로는 그리스 산토리니에서 발견된 고대 이집트 미노스인의 크노소스궁 벽화가 있다. 이 벽화는 기원전 1500년경의 것으로 추정되고 있는데, 엷은 노란색 황토와 붉은색 산화철이 다른 광물질과 뒤섞여 마치 천연 팔레트처럼 보인다.

또한 대표 작가인 마사초Masaccio의 작품을 보면 여러 가지 토양에서 추출한 색채장미색, 갈색, 오렌지색, 녹색를 파란색 혼합물, 석회의 흰색, 탄소의 검은색과 섞어 사용한 것을 알 수 있다. 그는 자연주의와 조화에 관심을 두고 색채를 선택했고, 인물들의 다채로운 의상은 서로 연결되어 있는 듯하며 미묘하게 대조를 이룬다.

가장 화려하게 프레스코를 표현한 베네치아의 화가 작품을 보면 색을 섞는 기법이 발달했으며, 건축물과 혼연일체가 되었음을 알 수 있다. 18세기 베네치아 화가 조반니 바티스타 티에폴로Giovanni Battista Tiepolo의 화려한 프레스코화는 색채 수는 매우 제한적이면서도 그 몇 가지 안 되는 색을 가지고 풍부한 톤을 사용하고

(오른쪽) 피렌체 산타마리아 성당의 브란카치 기도소에 있는 프레스코화.
신구약성서의 내용을 주제로 한 마사초의 대표작.

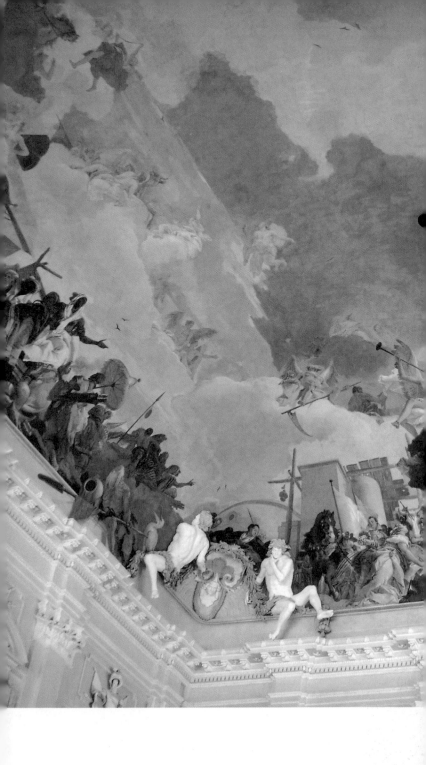

티에폴로. 〈아폴로와 네 대륙Apollo and the Continents〉.
1751. 프레스코. 190×300cm. 뷔르츠부르크궁 천장.

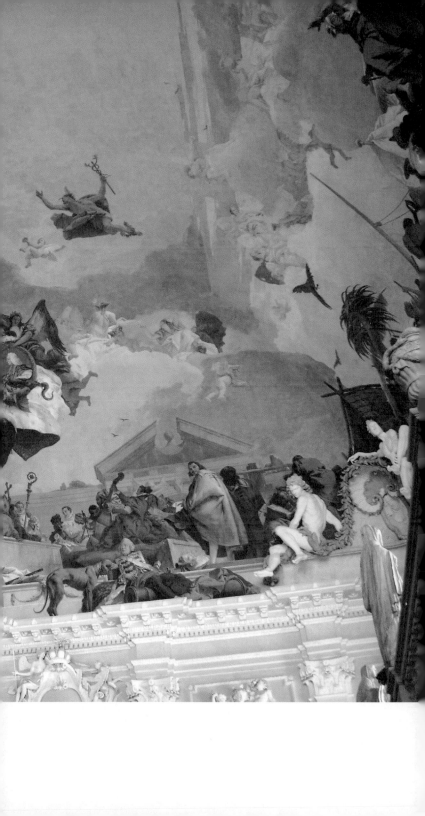

있다. 독일 뷔르츠부르크Würzburg 궁을 위해 1751년부터 그린 작품에는 풍부한 밝은 색채가 흰색과 금색, 대리석 무늬로 된 아름다운 건축을 보완하고 있다. 대부분의 색채는 섞어 만든 것인데, 예컨대 따뜻한 오렌지색은 붉은색과 노란색의 안료를 티에폴로가 직접 섞어 만든 것이다.

상생간색의 훈색

훈색纁色은 분홍빛 색으로 적색 계통에서 사용되는 빈도
가 높은 편이다. 저녁노을이 질 때 보이는 색이다. 일반인
의 옷색에서 많이 나타나는 연분홍색과 비교되는데 연분
홍색보다는 노란빛이 돌며 좀 더 따뜻한 느낌을 준다.

주된 염료로는 옷의 경우 홍화가 사용되었다. 홍화의
황색소를 분리시킨 뒤 염색하면 복숭아색이 되는데 이를
반복해 염색하면 짙은 홍색이 된다. 그 중간 과정에서 나
타나는 색이 훈색이다.

『이수신편理藪新編』에는 강색과 비교하기 위해 훈색이
천강색淺絳色으로 표현되어 있다. 또한 '홍지재입紅之再入'
이라 해서 홍화를 두 번 물들였을 때의 색으로 기록되어
있다. 한편 『규합총서閨閤叢書』에는 훈색이 황색과 적색의
상생간색으로 기록되어 있다.

인간 팔레트가 필요했던
달걀 템페라 기법
__보티첼리의 비너스의 탄생

나무판자 위에 성모마리아나 하늘의 계시를 그려놓은 것을 패널화 혹은 이콘Icon 이라고 부른다. 우리가 아이콘이라고 발음하는 바로 그 단어인데 그리스어로 '성화'라는 의미에서 유래되어 '우상'이란 뜻으로 쓰인다.

많은 유럽의 미술관이 보유한 대부분의 중세 그림은 유난히 반짝거리면서 광택이 나는 이 패널화가 많다. 지금까지도 윤기가 좌르르 흐르며 당시만큼이나 화려하고 선명한 색이 느껴질 만큼 잘 보존되어 있다. 수백 년의 세월 동안 변함없이 전해진 비결은 의외로 간단한 데 있었다.

바로 달걀. 중세 시대의 사람들은 예수나 마리아 같은 성스러운 존재를 영원히 간직하고 싶어 했다. 그래서 어떻게 하면 색채가 선명하고 광택이 나며 오래 보존될까에 연구의 모든 것을 걸었다. 그러다가 우연히 벽에 흘러내려 굳은 달걀 노른자의 효과를 알게 된다. 달걀 노른자가 보호막 역할을 해서 벽체의 그림이 더욱 선명하게 보이는 것이었다. 굳은 달걀 노른자는 그림을 선명하게 할 뿐만 아니라 외부의 오염으로부터 그림을 완벽하게 방어하는 보호막 역할도 했다.

달걀의 기능을 발견하기 전까지 사람들은 꿀과 무화과즙에 안료를 개어 그림을 그렸다. 안료는 가루 형태라 붓질을 하려면 물감 형태가 되게끔 무언가를

섞어야 했다. 그런데 중세 이전에는 꿀이나 무화과즙을 제외하면 그런 재료가 거의 없었다. 이 방법이 아니면 석회를 반죽해서 만들고 벽에 그리는 프레스코 뿐이었다. 여기서 '템페라'라는 방식이 고안된다. 안료를 개어 쓰기 위해 유화제를 섞는 방식이 등장한 것이다.

꿀이나 무화과 같은 것보다는 달걀이 훨씬 친숙한 재료이다 보니 달걀 템페라는 재빠르게 자리를 잡았다. 구하기 쉽고 가격도 저렴하고 효과는 만점인 달걀이 유화제로 맹활약한 덕분에 달걀 템페라는 중세 시대에 그림의 주요한 수단이 되었다.

이탈리아 최초의 미술 저작 『예술의 서Il Librodell' Arte』를 남긴 첸니노 첸니니Cennino Cennini는 템페라를 물감이라는 단어와 거의 같은 뜻으로 사용했다. 르네상스 시대 예술가 200명의 전기를 기록한 『미술가 열전 De' Più Eccellenti Architetti, Pittori, et Scultori』으로 유명한 조르조 바사리Giorgio Vasari 역시 유화물감이나 바니시로 굳힌 안료를 통칭하는 말로 템페라를 사용했다. 따라서 템페라는 중세 시대에 프레스코를 제외한 거의 모든 그림에 적용되지 않았을까 한다.

달걀 템페라는 물감 채색 위에 코팅을 하는 게 아니라 아예 섞어서 칠하는 방식이기 때문에 건조가 빠르고 광택이 색과 혼합되어 있다. 여기에 색을 좀 더

입히려고 덧칠하면 자연스럽게 밑의 색과 섞이면서 붓 자국을 남겨 다양한 질감을 느끼게 한다. 또한 일단 건조된 뒤에는 변질되지 않고, 갈라지거나 떨어지지도 않고, 온도나 습도에도 거의 영향을 받지 않는다. 게다가 빛을 거의 굴절시키지 않아 유화보다 맑고 생생한 색을 낼 수 있어 벽화에도 아주 적합한 기법이다.

12세기 또는 13세기 초에 처음 등장해 15세기에 유화가 유행할 때까지 주요한 화구로 활용된 달걀 템페라는 베를링기에리Bonaventura Berlinghieri와 두초에서부터 미켈란젤로, 라파엘로Raffaello Sanzio에 이르기까지 여러 화가가 애용했다. 나중에 인상파에 의해 휴대용 물감이 나오기 전까지도 널리 사용되었다.

달걀 템페라 그림은 혼자 할 수 없는 작업이다. 워낙 빨리 굳기 때문이기도 하고, 여러 가지 색을 한 번에 섞을 수도 없다. 그래서 화가가 그림을 그릴 때는 달걀 노른자를 풀어서 대기하고 있다가 재빨리 색을 섞어주는 사람이 필요했다. 노란색 조수, 파란색 조수 등 다양한 색 조수들이 화가의 지시에 따라 순간적으로 달걀 노른자에 안료를 개어서 바쳤다. 즉 인간 팔레트를 주변에 깔아두고 그림을 그렸다고 보면 된다. 이 인간 팔레트는 한 색당 한 명이어서 복잡한 그림이나 다양한 톤을 그릴 때는 수십 명의 인간 팔레트

가 동원되었다.

　첸니니는 『예술의 서』에서 그림 그리는 방법뿐 아니라 화가가 스승을 섬기는 태도 등 인성까지 저술하고 있는데, 이 달걀 템페라에 대해서는 '도시 사람은 도시 달걀로 그리고 나이가 든 시골 사람이나 거무스름한 사람은 시골 달걀로 그려야 한다'고 재미있는 관점을 기술하고 있다.

　로렌초 모나코Lorenzo Monaco의 〈성처녀 대관식The Coronation of the Virgin〉은 중세 시대의 달걀 템페라 기법과 그림 소재를 한눈에 알아볼 수 있는 그림이다. 어떤 대상을 그림으로 그리고자 했고, 어떤 기법으로 광택과 색채를 보존했는지 여실히 드러난다. 또 하나 대중적으로 잘 알려진 산드로 보티첼리Sandro Botticelli의 〈비너스의 탄생La nascita di Venere〉 또한 르네상스 시대의 달걀 템페라로 그려졌기에 우리가 그 아름다움을 지금도 느낄 수 있는 작품이다.

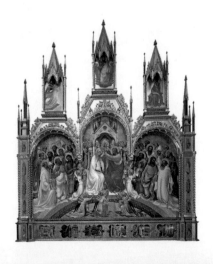

로렌초 모나코. 〈성처녀 대관식〉.
1413-1414. 달걀 템페라.
506×447cm. 피렌체 우피치미술관.
왼쪽은 전체, 오른쪽은 확대한 장면.

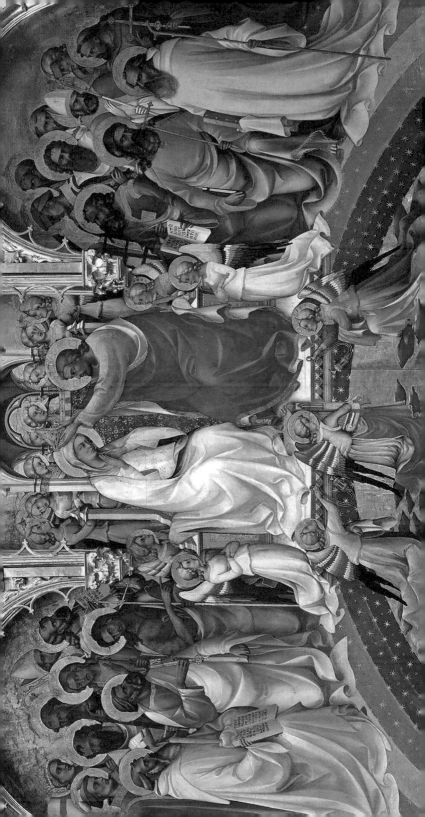

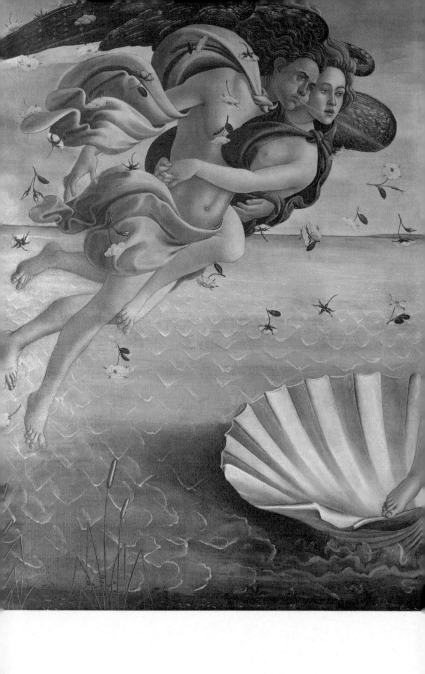

산드로 보티첼리. 〈비너스의 탄생〉. 1483–1485.
달걀 템페라. 172×278cm. 피렌체 우피치미술관.

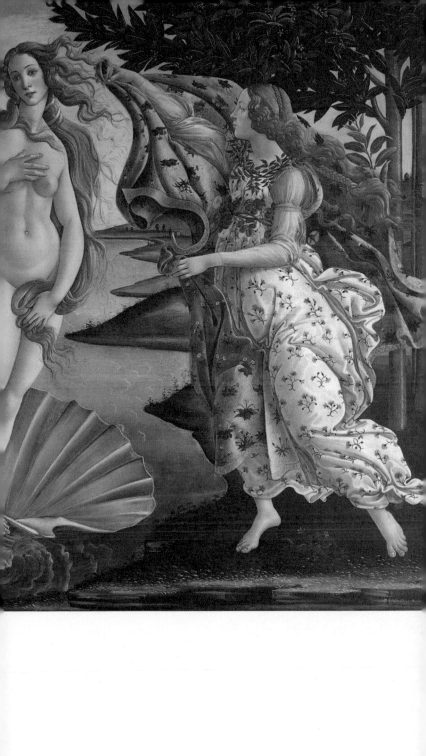

또한 프라 안젤리코Fra Angelico와 필리포 리피Fra Fillippo Lippi의 〈동방박사의 경배Adoration of the Magi〉를 보면 색을 미리 혼합해야 한다는 제한이 있었음에도 달걀 템페라는 영적인 세계를 완벽하게 표현하는 도구였음을 잘 보여준다.

이후에 달걀 템페라는 유화 물감이 개발되면서 점차 사라지게 되었다.

상생간색의 불색

불색인 회색灰色은 灰재 회와 色빛 색으로 이루어진 합성명사이다. 이 단어의 중심은 '灰'에 있다.『설문해자說文解字』에 따르면 灰는 火불 화와 又손 우로 구성된 회의자이다. 손으로 만질 수 있는 불火의 찌꺼기인 '재'를 뜻한다. 따라서 회색은 재의 빛깔로 서색鼠色, 쥐색, 쥣빛, 재색, 잿빛이라고도 한다.『궁중발기宮中發記』에 따르면 궁중宮中에서 회색은 희귀한 색이었다.

색으로 원근법을 구사한
레오나르도 다빈치
__모나리자와 최후의 만찬

르네상스를 대표하는 과학자, 예술가, 철학가 하면 떠오르는 인물은 단연코 레오나르도 다빈치이다. 레오나르도 다빈치는 르네상스 시대 예술가답게 기독교를 배경으로 한 작품을 많이 남겼다. 신화적인 내용을 바탕으로 신비스럽고 정교한 그림을 그렸는데 그 가운데에서도 〈최후의 만찬Ultima Cena〉은 영화로 여러 번 제작될 정도로 신비로운 비밀을 간직하고 있다.

다빈치는 〈모나리자La Gioconda〉를 비롯해서 〈성 안나와 성모자La Vierge a l'Enfant avec Sainte Anne〉〈암굴의 성모La Vierge anx Rochers〉〈리타의 성모The Litta Modonna〉 등 수많은 아름다운 인물을 예수와 함께 그렸다. 이 그림들은 모두 자연 풍경을 멀리 배경으로 두고 사람을 표현하는 아주 아름다운 구도를 보여준다. 인물 뒤에 멀리 보이는 산은 경계가 불분명하고 연기가 피어오르듯 아름다운 모습으로, 마치 증발하는 아지랑이처럼 보인다.

이런 신비한 자연 배경은 인물을 더욱 선명하게 돋보이도록 해 마치 '초상화란 이런 것이다.'라고 말하는 것 같다. 다빈치가 시도한 희뿌연 배경 처리는 현대의 영화에까지 이어져서 〈사운드 오브 뮤직〉〈벤허〉〈십계〉〈바람과 함께 사라지다〉 등의 배경 처리에 활용이 되었다. 뿐만 아니라 훗날 파스텔 재료를 사용하는 화가에도 영향을 끼쳐 흐리고 연기 같은 뿌연 색 처리

로 몽환적 분위기를 연출하는 기법이 되었다.

배경과 달리 인물은 입체감이 뚜렷하고 강하며 힘이 있는 기법으로 그려 마치 그림 속에 인물이 들어간 듯 보이도록 했다. 선명하고 확실한 명암 대비로 풍부한 질감을 살려 인물을 부각시킨 것이다. 이 역시 현대 초상화에서 인물을 돋보이게 하는 방법으로 이어져 온다. 그래서 현대의 사진작가들은 아직도 명암을 이용한 흑백 사진을 작품의 최고 수준으로 치며 꾸준히 명암에 대해서 연구하고 있다.

배경을 문질러서 경계를 없애고 부드럽게 처리하는 것을 스푸마토Sfumato 기법이라고 한다. 스푸마토는 이탈리아어로 '연기와 같이'라는 뜻으로 마치 연기처럼 사라지는 듯, 아지랑이가 피어오르는 듯 그림의 경계를 없애다시피해서 흐릿하고 아득하게 연출하는 것이다. 특히 멀리 보이는 밝은 파랑은 실제 자연 속에 있는 느낌을 전달해 보는 이로 하여금 그림 속에 빠져들게 만든다. 파란색은 얼굴색의 반대색이라 더욱 얼굴을 잘 보이게도 해 그 효과가 배가 된다.

그렇다면 얼굴을 반대로 그린다는 것은 어떤 의미일까? 흐릿한 배경과는 달리 얼굴은 더욱 돋보이게 하기 위해서 키아로스쿠로Chiaroscuro 기법을 사용한다. 빛과 그림자를 이용하는 회화 기법으로, 마치 어둠 속

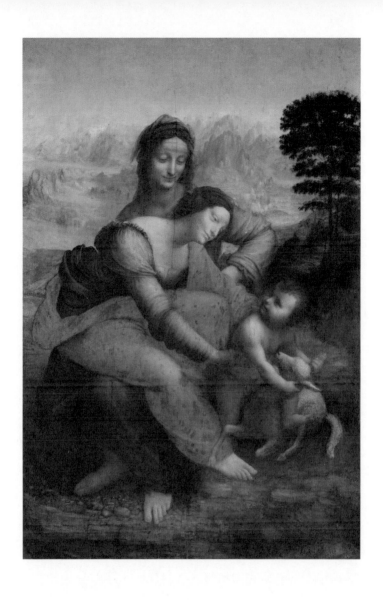

레오나르도 다빈치. 〈성 안나와 성모자
The Virgin and Child with Saint Anne〉. 1503년경.
유화. 168×112cm. 루브르박물관.

에서 촛불 하나만 켜고 사람을 알아보는 것처럼 뚜렷한 명암과 강한 선을 살리는 게 특징이다. 따라서 여러 색을 사용해도 마치 한 가지색으로 그린 듯 인물의 성격을 뚜렷이 보여준다. 그래서 우리는 희미한 듯한 모나리자의 얼굴에서 그 강하고도 부드러운 미소를 볼 수 있는 것이다.

다빈치는 이처럼 강한 대비로 자연과 인물을 표현했지만 자연을 세밀히 관찰하며 많은 스케치를 하고, 세밀하게 관찰한 것으로도 모자라 시체 해부에 도전한 것으로 유명하다. 인체를 그리기 위해서는 정확히 인체를 알고 그려야 한다는 신념에서였다. 뿐만 아니라 그림을 그릴 때 배경이 되는 자연의 무지개와 공작의 깃털, 그리고 고인 물에 뜬 기름과 같은 간섭색의 빛 현상에 대해서도 연구한 과학자이기도 했다.

모든 방면에서 천재를 넘어서 성인의 경지에 오른 다빈치는 1452년 이탈리아의 빈치Vinci 라는 마을에서 유명한 공증인인 세르 피에르의 사생아로 태어났다. 이탈리아도 우리나라의 조선 시대와 마찬가지로 사생아는 정식 직업을 갖거나 관료가 될 수 없었다. 사실 어릴 때 꿈은 의사였다고 전해지는데 그래서 훗날 해부학에 관심을 가졌다는 설도 있다.

어쨌든 그는 신분의 제약 때문에 그림을 택했다.

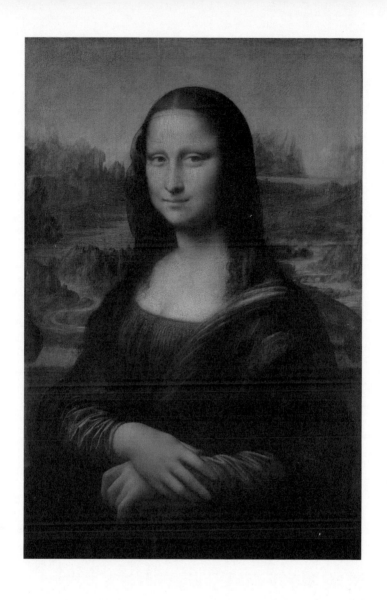

키아로스쿠로 기법으로 그린 다빈치의
〈모나리자〉. 1503-1506. 유화. 77×53cm.
파리 루브르박물관.

열다섯 살이 되던 해, 다빈치는 피렌체로 가서 안드레아 델 베로키오Andrea del Verrocchio라는 화가의 공방에 견습생으로 들어간다. 그는 스승과 함께 그린 천사 그림에서 스승을 놀라게 하는데 어린 다빈치의 그림을 본 스승은 그날로 그림을 그만두고 조각가로 변신한다. 하지만 다빈치는 스승 베로키오 밑에서 계속 정진하며 보티첼리 같은 화가를 만나게 된다.

특히 자연을 연구하던 다빈치는 "예술은 자연의 딸이다."라는 유명한 말을 남기면서 자연을 담지 않으면 그 예술은 손녀라고 했다. 즉 그만큼 멀어진다는 뜻.

안타깝게도 레오나르도 다빈치는 평생 완성작을 거의 그리지 못했다. 실제 남아 있는 그림은 그의 추종자나 제자 또는 소유자가 나중에 덧칠한 그림들이 대부분이다. 실제로 1478년 처음으로 데뷔작을 단독으로 수주했을 때 밑그림만 그리다가 납품(?)을 했을 정도였다. 새로운 시도와 혹독한 자아비평, 끝없는 기법을 추구하다가 미완성으로 남은 작품이 더 많은 것이다. 그래서 그의 그림에는 유난히 덧칠된, 리터치Retouch라는 표현이 항상 따라다닌다.

이러한 그의 습성은 기어이 큰 작품을 누더기로 만들고 만다. 프레스코 기법으로 완성해야 할 산타 마리아 델레 그라치에 성당의 식당 벽화 〈최후의 만찬〉

을 달걀 템페라로 새롭게 시도한 것이다. 앞서 언급했듯이 달걀 템페라는 속도가 생명이다. 재빠르게 같은 색을 칠해야 할 부분을 분주하게 오가면서 그려도 마르는 속도에 따라 다음 날 같은 부분의 색이 조금씩 달라지는 특징이 있다. 그런 달걀 템페라로 그 세심하고 우울하고 비관적인 성격으로 벽화를 맡았다니. 예견된 미완성의 기운이 조금씩 다가오는 것 같지 않은가.

그가 그림을 그리는 날이면 마치 요즘 연예인을 구경하듯 수많은 사람이 지켜보곤 했다. 채색을 위해 인간 팔레트도 줄 세워 놓았을 것이고. 워낙 세밀하게 관찰하는 습관 탓에 오래도록 관찰하고 다시 붓질만 몇 번 하고 관찰하기를 여러 차례 반복했을 터. 이 과정을 정말 많은 사람이 목격했을 것이다.

처음 시도한 다빈치의 달걀 템페라는 갈라지고 벗겨지고 벽과 분리되어 덧칠로 계속 수정할 수밖에 없었다. 덧칠에 덧칠은 벽을 누더기로 만들고 결국 미완성이 되었다고 전한다. 그의 그림에서 가장 훌륭한 〈모나리자〉와 〈최후의 만찬〉은 이렇게 미완성으로 우리가 아는 그 작품으로 남았다.

많은 사람들이 이 천재의 출생과 죽음을 안타까워한다. 인류가 낳은 위대한 천재로 손꼽히는 다빈치가 이탈리아 유명 공증인의 정식 아들로 태어났다면

그림뿐 아니라 더 많은 학문적 성과를 남겼을 것이라고. 또한 결혼도 하지 않은 채 홀로 죽음을 맞은 그가 만약 결혼해서 자식을 낳았다면, 그 후손들이 그림을 그려나갔다면 서양 미술사가 달라졌을 거라고.

상생간색의 정색 암색 규색

정색은 그늘진 곳에서 느껴지는 검푸른 빛의 색을 지칭하는데 짙은 보라색에 가깝다. 촛불을 사용하던 시절에 초저녁이 되면 촛불의 그림자는 색음현상으로 검푸른 빛을 띠는데 이와 유사하다. 유사한 정색으로는 쪽색靛色이 있으며 『개자원화전』에서는 '청취靑翠한 가운데 붉은 기운이 도는 것'을 쪽색이라고 표현한다.

　암색黤색은 어두컴컴함을 표현하는 색이다. 칠흑 같은 어둠이라는 표현에서 칠漆색과는 구별된다. 유사한 예로 어두컴컴한 색을 나타내는 암黯 검푸른 밤의 공간을 표현하는 암黮 등이 있다. 모두 밤길의 어둠을 표현하는 색으로 쓰인다.

　규색은 황색 가운데 특히 빛나는 황색, 즉 금속에서 나온 색을 말한다. 현대의 밝은 금색 또는 놋쇠 등을 가공했을 때 보이는 색으로 광택이 높은 색을 말하며 『이수신편』에서는 이를 '선명황鮮明黃'으로 표현하고 있다. 규색을 가장 잘 나타내는 금속이 놋쇠이다.

싱싱한 색을 좋아한
베네치아 화파
__조반니 벨리니의 성모마리아

16세기, 그러니까 1500년 이후 유럽 미술은 그야말로 화려함의 극단으로 치달았다. 중세를 막 내린 르네상스 운동이 각 예술 분야별로 구석구석 영향력을 미치고 있었던 시기. 당시 유럽의 중심지 이탈리아는 교역 중심 국가로 많은 재화와 사람이 넘쳐났다.

그중에서도 이탈리아 베네치아는 유럽 교역의 중심이 되는 항구로 각종 사치스러운 물건의 집합소였다. 당연히 뛰어난 예술가와 이를 후원하는 재력가들이 베네치아를 중심으로 모여들었다. 사람뿐 아니라 호화롭고 진기하며 구경하기 힘든 신기한 물품은 다 모여드는 곳이었다. 지중해 동부로부터 들어오는 향료, 비단, 보석, 향수, 그리고 새로운 염료와 색소가 거래되다보니 자연스럽게 베네치아의 미술도 화려하게 발달했다.

원래 갯벌 위에 세워진 베네치아는 수상 도시이자 교역의 메카로 자연스럽게 새로운 색을 처음 선보이는 장이 되었다. 처음 색을 접하는 곳은 많은 장점이 있다. 색은 원래 채도가 높은 것을 최고로 친다. 즉 색이 싱싱한 것이다. '퇴색'된다는 말이 원래 의미를 상실한다는 뜻인 것처럼 색이란 처음에 선명하다가 점차 그 채도가 떨어져 본래 색에서 멀어진다. 항구 도시 베네치아는 유럽에서 가장 먼저 색소가 도착하다보니

원색의 물결로 덮이고 많은 색을 가진 곳이 되었다.

베네치아는 여러 곳에서 매일 같이 서로 먼저 물감을 받아가려고 싸움 아닌 싸움이 일어났다. 조금만 늦어도 빛이 바랜 물감을 써야 하니까. 좋은 안료를 손에 넣게 된 베네치아 화가들은 색을 다루는 기술도 더불어 발전시켰다. 그래서 색을 재는 기술이 생겨나고 색을 섞고, 팔레트를 짜고 색의 심리와 조화까지 다양한 효과를 만들어 냈다. 최고로 높은 채도의 물감을 손에 넣은 그들은 선명한 그림에서 탈색한 그림까지 자유자재로 표현하며 다양한 기법을 개발해서 베네치아 화파를 이룬다. 화려함과 현란함의 극치로 절정의 르네상스 미술을 꽃피워 내기에 이른다.

베네치아는 영어로 '베니스Venice'라고 불리는데 영국의 대문학가 윌리엄 셰익스피어William Shakespeare의 『베니스의 상인The Merchant of Venice』의 무대가 되는 곳이기도 하다. 베네치아만 안쪽의 석호 위에 흩어져 있는 118개의 섬들이 약 400개의 다리로 이어져 있다. 섬과 섬 사이의 수로가 중요한 교통로가 되어 독특한 시가지를 이루며, 흔히 '물의 도시'라고 부르는 곳으로 많은 화가와 작가가 머물렀다.

베네치아의 역사는 567년 이민족에 쫓긴 롬바르디아Lombardia의 피난민이 만灣 기슭에 마을을 만든 데서

시작되었다. 6세기 말에는 열두 개의 섬에 취락이 형성되고 리알토Rialto 섬이 그 중심이 되었으며, 이후 리알토가 베네치아 번영의 심장부 역할을 담당했다. 처음 동로마제국인 비잔틴의 지배를 받으면서 급속히 해상 무역의 본거지로 성장하여 7세기 말에는 무역의 중심지가 되고, 도시공화제都市共和制 아래 독립적 특권을 행사하면서 대도시로 성장해 왔다.

베네치아 화파를 대표하는 화가는 조반니 벨리니Giovanni Bellini 로 베네치아 화파를 창시한 인물이다. 벨리니는 주로 예수와 성모마리아를 그렸는데, 화려한 원색의 파란색 성모 옷은 지금도 높은 채도를 보이며 성모마리아 상의 원형을 제공했을 정도이다. 그리고 여성을 항상 원색의 파란색으로 표현함으로써 여성의 상징이 파란색임을 강조했다.

이밖에도 베첼리오 티치아노Vecellio Tiziano, 파올로 베로네세Paolo Veronese, 틴토레토Tintoretto 같은 위대한 화가들도 역시 베네치아의 화가이며 그 원색의 화려함과 풍부한 색을 감상할 수 있다. 특히 티치아노는 그리스로마 신화와 기독교 그림을 모두 망라하는 색채의 풍부함과 화려함의 극치를 보여준다. 그는 예술가로서 매우 성공을 거두고 있을 무렵인 1530년에 아내를 잃는 비극을 맞는다. 티치아노는 비탄에 잠겼고, 이

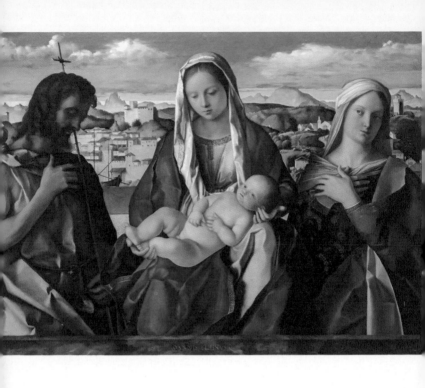

(위) 조반니 벨리니. 〈성모자와 세례 요한과 성녀
Madonna col Bambino tra s. Giovanni Battista e una santa〉.
1500-1504. 유화. 54×76cm. 베네치아 아카데미아미술관.

(오른쪽) 티치아노. 〈프란체스코 마리아 1세 델라 로베레의 초상
Portrait of Francesco Maria della Rovere, Duke of Urbino〉.
1536-1538. 유화. 114×103cm. 피렌체 우피치미술관.

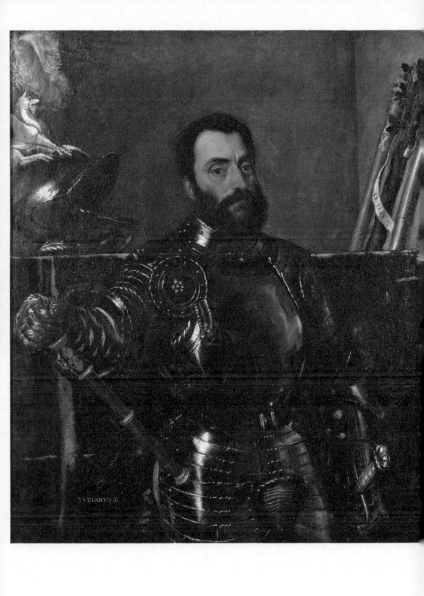

날 이후 그의 작품은 고요하고 묵상적인 분위기를 자아낸다. 같은 해에 그는 신성로마제국의 황제 카를 5세를 그의 대관식에서 만났고, 이후 수년간 티치아노는 카를 5세의 초상화를 여러 차례 그렸다. 그의 그림을 매우 마음에 들어한 카를 5세는 1533년에 티치아노를 팔라틴 백작으로 임명하고 '황금 박차의 기사'라는 작위를 수여했다. 이는 당시 화가로서는 굉장히 명예로운 일이었다. 그는 당대의 내로라하는 수많은 화가들과 치열하게 경쟁하면서 많은 작품을 남겼는데 그가 남긴 최후의 한마디는 아이러니하게도 "훌륭한 화가에게는 오직 세 가지 색, 검은색 흰색 빨간색만 필요하다."였다.

상극간색의 홍색 녹색

홍색紅色은 백색과 적색이 혼합된 색으로 상극간색인 오방간색 가운데 하나이다. 적색보다 밝은 분위기를 나타낸다. 홍색은 여성성을 강조한 색으로 아이를 낳지 않은 여성의 치마색으로 많이 쓰였다. 조선의 홍색은 워낙 탁월해서 일본 황실의 법도집인 『연희식延喜式』에도 그 아름다움과 염색법이 기록되어 있을 정도이다. 고전 문헌에서는 홍색을 다홍색多紅色, 대홍색大紅色, 진홍색眞紅色으로 구별한다. 홍색보다 옅은 색으로는 도홍색桃紅色과 분홍색粉紅色이 있다. 촉규화蜀葵花, 접시꽃을 사용해 규홍색葵紅色을 만들기도 한다.

상극간색 중 오방간색의 하나인 '녹색綠色'에서 그 중심은 록綠에 있다. 녹색은 푸르름을 상징해서 청색과 같은 의미로 많이 사용되었다. 들판, 하늘, 소나무 등이 모두 푸르름으로 서술되는 것과 같은 의미이다. 녹색이 숲으로 그 의미가 전환되면 '녹림당綠林堂' '녹림호걸綠林豪傑'과 같이 산적을 말하기도 한다. 혼례 때의 신부복이자 부인들의 가례복인 '녹의홍상'은 오행의 상생과 관련이 있다. 녹색은 동방과 목기木氣에 속하고, 적색은 남방과 화기火氣에 속하므로 서로 상생해 장수를 누리고 부귀가 충만하게 된다는 뜻이 담겨 있다.

슬픔도 기쁨도
색으로 승화시킨 피카소
__청색 시대와 장밋빛 시대

우리가 미술을 공부하다 보면 굳이 의식하지 않아도 반드시 몇 사람의 이름을 꼭 듣게 된다. 그 유명한 미켈란젤로, 레오나르도 다빈치, 르누아르 등 위대한 화가의 이름을 접한다. 그중에서도 파블로 피카소의 이름은 절대로 빠지지 않는다. 그의 그림은 몇 번씩 보고 설명도 많이 듣는데 그만큼 유명하고 대단한 작품을 만들었던 피카소는 1881년 10월 25일 스페인의 말라가에서 출생하였다.

어린 시절의 피카소는 쓰기와 읽기가 서툴러 초등학교도 졸업하기 어려웠다고 한다. 그러나 미술교사인 아버지의 영향 탓인지, 타고난 재능 덕분인지 어릴 때부터 남다른 그림 실력을 드러낸다. 청소년기에 이르러 바르셀로나의 미술학교로 진학하고 이때부터 본격적으로 그림을 배우기 시작하였다. 그러다가 1900년 예술의 도시 파리를 방문하게 되고, 예술의 메카인 몽마르트르Montmartre 언덕에 머문다.

그 주변에 있던 보헤미안 무리와 어울려 생활하면서 자유로운 상상과 자유로운 그림에 대한 눈을 뜬 그는 고정적인 인상파와 사실주의 그림에 대해 회의를 품는다. 정확한 구도 형태 그리고 형식 이면에 가려진 그 진실한 '무엇'을 찾는다. 화려한 국제도시 파리의 이면에 숨겨진 가난과 병든 사람들, 매춘부와 창궐

하는 전염병에 찌든 그들의 삶을 보다 솔직하게 표현하고 싶어한 것이다. 그리고 급기야는 그들 사이에서 살기 시작한다.

그가 만난 파리의 첫인상은 매우 우울하였으며, 피카소 역시 매우 가난하여 풍부하고 다양한 물감을 사 쓰기 어려웠다. 그래서 당시 화가들이 많이 사용하지 않던 파란색을 선택하고 주로 파란색을 사용해 주변 사람들과 그들의 사는 모습을 그려나갔다. 청색이 주는 차가움과 비통함, 슬픔은 그대로 그의 손에서 나와 청색 계열의 그림을 완성시켰다. 이 시기를 '피카소의 청색 시대Periodo Azul'라고 일컫는다. 그가 남긴 그림만 3만 점이 넘으니 시기별로 피카소를 구분하려는 의도에서 파란색 계열의 그림이 주조를 이루었던 이 시기를 그렇게 명명한 것이다.

바르셀로나에서부터 동행한 절친, 화가 카를로스 카사헤마스Carlos Casagemas의 자살이 더욱 그를 우울한 분위기로 몰아넣었다. 이렇게 친구의 죽음으로 시작된 파리에서의 청색 시대는 1901-1904년 사이 피카소가 파란색과 녹색 그리고 청록색으로 그림을 그리며 대상을 슬프고 비극적으로 표현한 시기를 일컫는다. 이 청색 그림들은 따뜻하고 편안하고 귀족적인 그림을 선호했던 당시에는 절대 팔릴 수가 없었다. 게다가 맹인,

거지, 매춘부 등을 주로 그린 탓에 그의 그림은 혐오감을 불러 일으켜 사는 사람이 거의 없었다. 그림은 작업실에 수북이 쌓여 갔지만 그는 바르셀로나와 파리를 오가면서 그림 그리기에만 몰두했다. 당시에는 찬밥 신세였을지 몰라도 지금은 피카소의 그림 중에서도 희귀성이 높아 몇 백 억 원을 호가한다. 이 그림들은 그가 추상적 사람을 많이 그릴 때 밑바탕이 되었다.

그러다가 1904년 페르낭드 올리비에Fernande Olivier를 만나면서 스물세 살의 젊은 피카소는 사랑에 빠진다. 그리고 길었던 청색 시대를 끝내고 손에 분홍색 물감을 들게 된다. 비가 억수같이 쏟아지던 날 올리비에와의 운명적 만남은 그를 다른 사람으로 만들었다.

그녀는 후에 "피카소를 처음 봤을 때, 그는 작고 까무잡잡했으며, 눈빛은 너무 강렬했고, 무척 불안해 보였지만 도무지 저항할 수 없는 마력 같은 것이 있었다."라고 회상했다. 그녀와의 만남으로 피카소는 오렌지색과 분홍색으로 그림을 그리기 시작한다. 그리는 대상도 병자와 가난한 가족에서 서커스 단원이나 삐에로, 아크로바틱 등 쾌활한 대상으로 바뀐다. 침울한 단색에서 체크무늬가 등장하고, 이는 후에 피카소 의상의 대표 이미지가 된다. 완전한 변화에 성공한 것이다. 이때 그린 〈아비뇽의 처녀들Les Demoiselles d'Avignon〉이

주목을 받으면서 경제적 상황도 확 바뀌었다. 인기 작가로 급부상한 이때를 피카소 그림에서 '장밋빛 시대 Periodo Rosa'라고 부른다. 첫사랑 여인 올리비에와의 행복한 나날, 그녀를 모델로 그린 그림들의 상업적 성공 등 아마 피카소 인생에서 처음 맛보는 장밋빛 달콤함이었는지도 모르겠다. 장밋빛 시대는 1904년에서 1906년까지 약 2년 동안 이어진다.

청색 시대의 그림과 장밋빛 시대의 그림을 비교해보면 우울하고 침울한 대명사가 된 청색과 사랑과 즐거움의 대명사인 분홍과 오렌지가 잘 대조를 이루고 있다. 아무리 뛰어난 천재 화가였다고 할지라도 자신의 속마음을 감추기는 어려웠나 보다. 줄곧 푸른색으로 짙은 어둠 속에 서 있는 듯 자신의 마음을 드러낸 그가 화사한 핑크빛으로 화폭을 물들이기 시작했으니.

프랑스 파리 국립피카소 박물관
http://www.museepicassoparis.fr

상극간색의 류황색

류황색騮黃色은 유황색으로도 기록되어 있으며 황색과 흑색의 간색으로 붉고 어두운 갈색을 나타낸다. 몸은 붉고 갈기가 검은 말의 색에는 騮월따말 류, 꼬리가 검은 절따말에는 騮절따말 류가 사용된다. 그러나 오방간색에는 두 글자 모두 사용되었다. 광물인 유황硫黃과는 전혀 다른 색이다. 류황색은 원래는 말의 색을 가리켰다. 우리나라에서는 말을 타는 유목민족이었던 몽고의 지배 이후 말을 표현하는 방식이 매우 정교해졌다. 『성호사설星湖僿說』에서 이익은 말의 색을 별도로 분류해 '만물문萬物門' '마형색馬形色'에 다양한 말 색과 류황색에 대해 자세하게 기록하고 있다.

색채와 음악의 뗄 수 없는
연관성을 보여준 화가들
__ 칸딘스키, 클레, 미로

우리는 음악을 듣고 즐기고 그것이 주는 다양한 변주를 사랑하는 마음을 가졌다. 운율이 주는 변화와 박자, 화음을 구별하고 악기의 소리까지 구별하며 악기가 섞어서 소리를 내도 그 소리들을 모두 구별할 수도 있다. 저 오래된 피타고라스에서부터 뉴턴을 거쳐 연구가 되어온 색채는 무지개를 색과 함께 음으로 표현하기도 하고 색의 강약을 소리와 연관 지어 작곡에 영감을 주기도 했다.

신비하게도 소리는 비슷한 색채와 연관되어 빨강은 낮은 저음으로 파랑은 높은 고음으로 받아들이는 연상효과를 불러온다. 이를 좀 어려운 표현으로 공감각Synesthesia이라고 한다. 공감각은 시각, 촉각, 미각, 청각, 후각과 같은 오감이 서로 연관되어 같은 자극을 느낀다는 것을 의미한다. 그래서 과학자들은 부족한 감각을 오감 중 다른 감각을 통하여 느끼는 기능을 연구한다. 그렇다면 청각장애인은 음악을 들을 수 있을까? 불가능한 일이 아니다. 아니 좀 더 정확히 이야기하면 '소리를 볼 수 있는' 것. 이것이 바로 색채의 심리적 효과이다.

이런 과학적인 사실에 착안하여 그림을 그린 사람이 바로 러시아의 예술가인 바실리 칸딘스키Wassily Kandinsky이다. 칸딘스키는 음악과 색채는 수백 년 동안

조화를 이룬 역사를 품고 있다고 보았다. '색채는 건반이고, 눈은 화음이고, 영혼은 현이 많은 피아노'라고 주장하며, 예술가의 손은 이것저것 만지며 영혼의 진동을 만드는 손이라고 표현한다. 그래서 그의 그림에는 악보를 비롯한 단순한 도형이 접목된 것이 많다.

칸딘스키는 자신의 작품 〈즉흥Improvisation〉 시리즈에서 '내적 충동의 무의식적인 표현'을 나타내려고 했다. 서로 싸우고 있는 두 선박은 쉽게 알아볼 수 있지만, 전체 그림은 갈등의 관념을 보여주는 것이라 주장한다. 그는 색채로 전투의 소음을 표현하기 위해 트럼펫을 부는 노란색, 쉴 새 없이 떠드는 붉은색과 주황색을 지정했다. 이어 녹색과 파란색은 조화의 파괴를 의미한다고. 그는 이 그림을 통해 전장에서 큰 소리로 울려 퍼지는 장면을 색채를 통해 그 소리까지 생생하게 전달하고자 했다.

칸딘스키뿐이 아니다. 좀 더 거슬러 올라가면 르네상스 시대의 이탈리아인은 음악적인 선율과 수학적인 비례를 연구하고 표현하였으며, 그 결과를 색으로 보여 주었다. 17세기 마테오 자콜리니Matteo Zaccolini 는 『색채에 대해서De Colori』라는 책에서 일종의 색채 음악 개념을 제시하여 창시자가 된다. 재미있는 것은 이 음악은 독거미에 물렸을 때 치료하는 방법이란다. 색채가

음악적인 조화를 나타내며 그 음악적 색채가 치료를 한다고 주장한 것이다.

　20세기 초 칸딘스키나 파울 클레Paul Klee는 르네 상스인들과는 다르게 보다 과학적이고 이론적이며 여기에 철학적인 이론까지 더하여 색채를 음과 함께 사용하였다. 색조는 음색, 색상은 가락, 채도는 음량을 연상하도록 작품을 제작하였다. 칸딘스키는 특히 색채를 볼 때 자신을 '음악을 듣는다.'라고 주장하며 더욱 색채와 음악을 연관 지었다. 또한 악기 중 하늘색은 플루트를, 파란색은 첼로를, 검은색은 베이스를 뜻한다고 상징색을 부여했다.

　반면 클레는 보다 더 적극적으로 음악의 박자를 살리고 보다 악보에 가깝게 마치 교향곡의 악보를 그리듯 표현하여 더욱 색채와 소리를 가깝게 표현하였다. 그의 그림 〈젊은 숲Jungwald Tafel〉을 보면 악보와 아주 유사하면서 형태와 색채가 완전히 소리와 조화를 이룬 것을 볼 수 있다. 클레는 원래 음악가 집안 출신으로, 매우 재능 있는 바이올리니스트였다. 그는 종종 음악 이론을 그림에 도입하여 표현적인 색채와 세심한 선으로 색채와 선의 통일적인 조화를 꾀했다. 그림에서 작은 화살, 새의 부리, 그 밖의 상징적 무늬는 어린 나무와 수풀을 상징하지만, 동시에 악보에 있는 수많은 음

표처럼 수평적인 띠를 이루고 있다. 정교한 펜으로 그린 선은 음악적인 리듬과 크기를 나타내며 흐릿한 색채는 오케스트라의 여러 악기가 연주하는 것과 흡사하고 클레가 사용한 장미색, 노란색, 녹색, 청색의 신선한 색조는 성장과 쇄신을 암시한다.

호안 미로Joan Miro 역시 그의 그림 〈모음들의 노래 The Song of the Vowels〉에서 색채 원반들로 음악적 사상을 표현하고자 했다. 이 제목은 색상을 모음에 비유한 프랑스 시인 랭보Arthur Rimbaud의 시 〈모음Voyelles〉을 오마주한 것이다. 각각 A는 검은색, E는 흰색, I는 붉은색, O는 파란색, U는 녹색을 뜻한다. 미로는 색채의 명도, 모양, 크기에 따라 원반들의 모양을 다르게 그려 완전한 악보와 조그만 리듬 악센트까지 나타내고자 했다. 그리고 바우하우스의 마이스터였던 루트비히 히르슈펠트 Ludwig Hirschfeld Mack 역시 붉은색 소나타를 만들어 색채와 음악이 공감각임을 보여 주었다.

스페인 바르셀로나 호안 미로 미술관
https://www.fmirobcn.org

상극간색의 벽색

벽색碧色은 오방색 중 상극간색의 하나로 서방간색이다. 청색과 백색의 혼합으로 만들어진 색이며, 일반적으로 밝은 청색을 표현하지만 푸른 옥구슬색에 가깝다. 벽색은 푸른빛으로 실제 푸른 구슬의 색을 말한다. 청색 계열의 관용색 가운데 청색이 포괄적 의미로 사용되었다면, 벽색은 구체적인 색으로서 밝은 파랑을 말한다. 조선 후기에는 서양인을 벽안인碧眼人으로 부른 적이 있다. 비슷한 뜻으로 양청亮青도 사용되었다. 『조선왕조실록』의 병조에서 오방기五方旗를 만들고 청색보다는 밝은 벽색으로 동방정기를 바꾸었다는 기록을 보면 벽색이 청색을 대신해 사용된 적도 있음을 알 수 있다.

추상적 색채를
선으로 드러낸 화가
__피에트 몬드리안

앞서 우리가 살펴본 칸딘스키나 파울 클레, 호안 미로는 모두 추상화가에 속한다. 그 추상화의 계보에서 절제미의 정점을 찍는 것은 아무래도 피에트 몬드리안이 아닐지. 몬드리안의 그림을 보면 그림 같기도 하고 그림 같지 않기도 하다. 수직선과 수평선을 그어 아주 단순한 색을 칠한 것을 볼 수 있다. 그는 그림을 그리면서 '많은 요소가 필요한 것이 아니다. 인간은 추상을 느끼며 그 추상의 중심에는 색채가 있다. 그리고 그 색채는 단순할수록 더 큰 감동을 준다.'라고 생각했다. 이를 주지주의적 추상미술이라고 부른다. 상당히 어려운 용어인데 주지주의는 감각적이고 즉흥적인 것을 배제하고 이성적 판단을 따르는 것이라고 이해하면 쉽다.

몬드리안은 네덜란드 출신 화가로, 암스테르담 부근의 아메르스포르트Amersfoort에서 태어나 네덜란드 국립미술아카데미에서 공부했다. 그의 부친은 경건한 칼뱅주의자였다. 이러한 집안 분위기의 영향을 받아 20대 후반에는 신지학에 몰입하여 절대성을 추구하기 시작하였는데, 이는 그의 예술이 점점 장식적 형태와 구체적 형태에서 단순한 형태로 바뀌다가 나중에는 수직 수평선만을 남긴 결과를 불렀다.

색채 역시 자연의 색채가 점차 사라지더니 다섯 색으로, 나중에는 빨강, 노랑, 파랑이라는 당시의 물감

의 삼원색으로 축소되었다. 그는 그 물감으로만 모든 개념을 캔버스에 그려 넣었다.

몬드리안이 처음부터 주지주의적 추상미술에 빠져든 것은 아니었다. 그는 원래 자연을 좋아했고, 자연주의 기법으로 풍경과 정물을 그렸다. 그러나 1908년 앙리 마티스의 순수한 색과 강렬한 표현에 감동을 받고 1910년 피카소와 같은 큐비즘의 전신으로 〈나무Tree〉 시리즈를 연재하게 된다.

이 나무는 그가 점차 형태와 색채를 축소해 나가는 과정을 마치 영상처럼 보여 준다. 그리고 1914년 네덜란드로 돌아와 추상화가들과 함께 미술 그룹인 '더 스테일De Stijl'을 결성한다. 그리고 본격적인 순수 추상미술운동을 전개해 나간다. 이때 그의 그림은 너무 단순한 나머지 줄을 몇 개 그어 놓은 것 같이 보인다. 칸딘스키의 리드미컬하고 율동적이며 즉흥적인 것과 달랐고 클레의 율동과도 다른, 거의 절제된 사상을 보여 준다. 그리고 제2차 세계대전이 일어날 무렵 네덜란드와 파리를 피해 영국으로 갔다가 다시 도미하여 추상미술의 꽃을 피운다.

미국에서 몬드리안은 손에 물집이 잡히도록 매일 수직 수평선을 그어댔다. 울면서 밤을 지새우기도 하고, 병들어 눕기도 했다. 그러면서 그의 그림도 점점 더

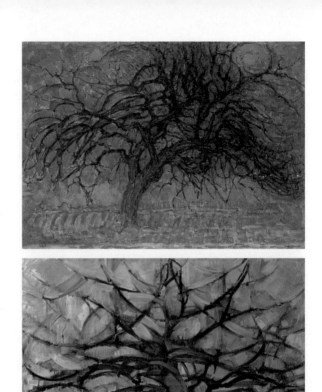

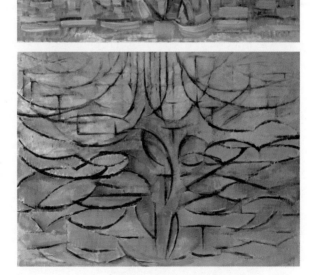

피에트 몬드리안. 〈나무〉 시리즈.
(위) 〈붉은 나무〉. 1908-1910. 유화. 70×99cm. 헤이그 시립현대미술관.
(가운데) 〈회색 나무〉. 1911. 유화. 78×107cm. 헤이그 시립현대미술관.
(아래) 〈꽃이 핀 사과나무〉. 1912. 유화. 78×107cm. 헤이그 시립현대미술관.

단순한 선의 모양을 갖추어 갔다. 그러다가 1933년 드디어 뉴욕의 활기차고 밝은 모습을 캔버스에 담는 데 성공한다. 절제된 선과 마름모꼴의 검은 선 위에 칠해진 빨강, 노랑, 파랑이었다. 그는 이 단순한 원색에 모든 색을 담고자 했다. 그러나 무엇보다도 몬드리안이 존중받는 이유는 다른 데에 있었다.

몬드리안의 그림은 어떻게 보면 마치 도시의 지도와도 같다. 그래서 그의 그림을 가장 이상적인 도시 그림으로 평가하는지도 모른다. 때마침 일어난 대량생산과 기계의 보급으로 그의 미술은 대량생산을 위한 창틀, 의자, 책상, 가구 등에 이용되어 20세기 조형 미술사에 중요한 역할을 맡았다. 동시에 디자인에도 크게 영향을 미칠 수밖에 없었다. 특히 바우하우스의 마이스터였던 요제프 알베르스Josef Albers의 생각과 통하였고, 바우하우스를 더욱 발전시키는 계기가 되었다. 그 결과 그 유명한 바우하우스는 몬드리안의 책을 디자인 총서로 택하여 사용할 정도였다. 그는 다음과 같이 힘주어 말한다. "우리 모두 명료성에 경의를 표한다."

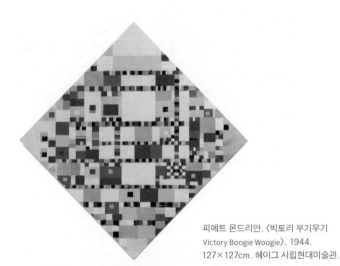

피에트 몬드리안. 〈빅토리 부기우기
Victory Boogie Woogie〉. 1944.
127×127cm. 헤이그 시립현대미술관.

상극간색의 자색

오방간색 가운데 가장 어두운 자색紫色은 흑색과 적색을
혼합해 만든 색이다. '자紫'는 원래 임금이나 하늘의 상서
로운 기운을 상징한다.

　　조선 후기 당상관堂上官의 관복에서도 적색 바탕에 검
은색 망사로 연출한 자색을 볼 수 있다. 중국의 『계림지
雞林志』에 고려 사람이 염색으로 들인 붉은빛과 보랏빛은
중국보다 훨씬 뛰어나다고 기록될 정도로 자색은 고려와
조선의 색 가운데 가장 돋보였다. 일반인 가운데 젊은 사
람은 꽃자주색을, 중년이 되면 짙은 자주색, 노년에는 아
주 어두운 자주색을 주로 사용했다.

참고자료

단행본

문은배. 『색채 디자인 교과서』. 안그라픽스. 2011.

_____. 『한국의 전통색』. 안그라픽스. 2012.

빅토리아 핀레이. 이지선 옮김. 『컬러 여행 – 명화의 운명을 바꾼 컬러 이야기』. 아트북스. 2005.

에바 헬러. 이영희 옮김. 『색의 유혹 – 재미있는 열세 가지 색깔 이야기』. 1-2권. 예담. 2002.

앨리슨 콜. 지연순 옮김. 『색채』. 디자인하우스. 2002.

자연염색박물관. 『오방색 꽃물 들이고 자연염색유물에 보이는 색의 재현』. 자연염색박물관. 2007.

정양완. 『규합총서』. 보진재. 2008.

(주)문은배색채디자인연구소. 『색각약자를 위한 유니버설 색채가이드라인』. (주)문은배색채디자인연구소. 2015

파버 비렌. 김화중 옮김. 『색채 심리 – 색채심리의 신비를 밝혀낸 세계의 명저』. 동국출판사. 1996.

풍석 서유구. 정명현 외 옮김. 『임원경제지 – 조선 최대의 실용백과사전』. 씨앗을 뿌리는 사람. 2012.

프랭크 H.만케. 최승희 이명순 옮김. 『색채, 환경, 그리고 인간의 반응』. 국제. 1998.

한국학문헌연구소 엮음. 『이수신편』. 아세아문화사 1975.

Chronicle Books. Emma Clegg.『the NEW COLOR BOOK』.
　　Chronicle Books. 2004.

Fred W. Billmeyer. Max Saltzman.『Principles of Color Technology –
　　SECOND EDITION』. John Wiley&Sons. 1981.

Günter Wyszecki. Walter Stanley Stiles.『Color Science: Concepts and
　　Methods, Quantitative Data and Formulae』. John Wiley&Sons. 1982.

IEC TC/SC.『International Lighting Vocabulary』. ANSI, 2007.

Macbeth Division of Kollmorgen Instruments Corporation.
　　『The Munsell Book of Color』. MACBETH. 2008.

Mark D. Fairchild.『Color Appearance Models – Second Edition』.
　　John Wiley&Sons. 2006.

大井義雄・川崎秀昭 共著.『色彩 – カラーコーディネーター入門
　　(改訂増補第2版)』. 日本色研事業. 2007.

北畠耀著.『色彩学貴重書図説』. 日本塗料工業会. 2006.

阿部公正・神田昭夫・高見堅志郎 共著.『世界デザイン史』. 美術出版社. 1995.

伊賀公一著.『色弱が世界を変える』. 太田出版. 2011.

웹사이트

en.wikipedia.org

www.cnews.co.kr

www.content.time.com/time/specials

www.doopedia.co.kr

www.kats.go.kr

www.naver.com